褚遂良雁塔圣教序

全文注释版

姚泉名 编写

长江出版传媒 湖北美术出版社

图书在版编目（CIP）数据

褚遂良雁塔圣教序：全文注释版 / 姚泉名编写. —武汉：
湖北美术出版社，2018.5
ISBN 978-7-5394-9496-8

Ⅰ．①褚…
Ⅱ．①姚…
Ⅲ．①楷书－碑帖－中国－唐代
Ⅳ．① J292.24

中国版本图书馆 CIP 数据核字（2018）第 043300 号

责任编辑：肖志娅　张　韵
技术编辑：范　晶

策划编辑：墨点字帖
封面设计：墨点字帖

褚遂良雁塔圣教序：全文注释版　© 姚泉名　编写

出版发行：长江出版传媒　湖北美术出版社
地　　址：武汉市洪山区雄楚大道 268 号 B 座
邮　　编：430070
电　　话：（027）87391256　　87679564
网　　址：http://www.hbapress.com.cn
E－mail：hbapress@vip.sina.com
印　　刷：武汉精一佳印刷有限公司
开　　本：787mm×1092mm　　1/8
印　　张：7.5
版　　次：2018 年 5 月第 1 版　2018 年 5 月第 1 次印刷
定　　价：39.00 元

出版说明

学习书法，必以古代经典碑帖为范本。但是，被我们当作学书范本的经典碑帖，往往并非古人刻意创作的书法作品，孙过庭《书谱》中说：『虽书契之作，适以记言』，碑帖的功能首先是记录文字、传递信息，即以实用为主。

碑，是一种石刻形式。墓碑则可能源于墓穴边用以辅助安放棺椁的大木，后来逐渐改为石制，并刻上文字，借此流传后世。书法中的『碑』泛指各种石刻文字，还包括摩崖刻石、墓志、造像题记、石经等种类。从碑石及金属器物上复制文字或图案的方法称为『拓』，复制品称为『拓片』，拓片是学习碑刻书法的主要资料。

帖，本指写有文字的帛制标签，后来才泛指名家墨迹，又称法书或法帖。把墨迹刻于木板或石头上即为『刻帖』，刻后可以复制多份，使之能够广为流传。唐以前所称的『帖』多指墨迹法书，唐以后所称的『帖』多指刻帖的拓片，而非真迹。帖的内容较为广泛，包括公私文书、书信、文稿、诗词、图书抄本等。

学习书法，固然以范字为主要学习对象，但碑帖的文本内容与书法往往互为表里，不可分割。丰碑大碣，内容严肃，如封禅、祭祀、颁布法令、颂扬德政等，其字体也较为庄重，读其文，才能更好地体会书风所体现的文字主题。尺牍、诗文，往往因情生文，如表达问候、寄托思念、感慨世事等，明其意，才能更好地体会笔墨所表达的情感志趣。文字中所记载的人物生平可资借鉴得失，历史事件可以补史书之不足，气节情怀可以感人肺腑，妙语美文可以发超然之雅兴。了解碑帖内容，不仅可以增长知识，熟悉文意，体会作者的思想感情，还有助于加深对其书法艺术的理解，让我们以融汇文史哲、贯通书画印的新视角，来更好地鉴赏和弘扬悠久灿烂的中华文化。

墨点字帖推出的经典碑帖『全文注释版』系列，精选具有代表性的经典碑帖善本，彩色精印。碑刻附缩小全拓图，配有碑帖局部或整体原大拉页。特邀湖北省中华诗词学会常务副秘书长姚泉名先生对碑帖释文进行全注全译。释文采用简体字，原文为异体字的直接改为简体字，通假字、错字、脱字、衍字等在注释中说明。原文残损不可见的，以『□』标注；虽不可见但文字可考的，标注文字于『□』内。注释主要针对不易理解的字词，注明本义或在文中含义，一般不做校改，对文意影响较大的在注释中酌情说明。全文以直译和意译相结合的方法进行翻译，力求简明通俗。对原作上钤盖的鉴藏印章择要注解，释读印文，说明出处。释文有异文的，一般不做考证。对原作上钤盖的鉴藏印章择要注解。

希望本系列图书能帮助读者更全面深入地了解经典碑帖的背景和内容，从而提升学习书法的兴趣和动力，进而在书法学习上取得更多的收获。

简 介

《雁塔圣教序》亦称《慈恩寺圣教序》，唐高宗永徽四年（653）立于长安（今陕西省西安市）慈恩寺大雁塔下，褚遂良书丹，万文韶刻字。

此碑分为二石，形制相同，高一百九十八厘米，上宽八十五厘米，下宽一百一十厘米。两碑分别书于永徽四年十月、十二月，上碑即《大唐三藏圣教序》，是唐太宗李世民为玄奘法师翻译佛经所撰的序文，隶书题额『大唐三藏圣教之序』，碑文二十一行，行四十二字，行次由右而左。下碑为序记碑，即《大唐皇帝述三藏圣教序记》，太子李治奉命所撰，篆书题额『大唐三藏圣教序记』，碑文二十行，行四十字，行次由左而右。

褚遂良（596—659），字登善，隋文帝开皇十六年（596）生于长安，祖籍阳翟（今河南省禹州市）。其父褚亮败降于时为秦王的李世民，后为秦王府十八学士之一，褚遂良也被一并收纳。贞观初年（627），褚遂良出任秘书省秘书郎，其后历任起居郎、谏议大夫等职，最后升至佐天子而执大政的中书令。贞观二十三年（649），受太宗遗诏担任顾命大臣，辅佐太子李治。永徽初年（650），封河南郡开国公，故世称『褚河南』。

永徽四年（653），官至右仆射。永徽六年（655），高宗欲废王皇后而改立武则天为后，褚遂良以死相谏，即遭贬职外放。显庆二年（657）春，被武则天诬告『潜谋不轨』又被贬为爱州（今越南清化）刺史，不久卒于任上，时年六十三岁。

唐张怀瓘《书断》称褚遂良的书法『少则服膺虞监，长则祖述右军』，『虞监』即与褚遂良父褚亮同为东宫学士的虞世南。褚遂良楷书早期的代表作有《孟法师碑》《伊阙佛龛碑》，属平划宽结一路的书风，隶意较多；褚遂良楷书风格成熟后的代表作有《房玄龄碑》《雁塔圣教序》。唐张怀瓘评曰：『若瑶台青琐，宦映春林，美人婵娟，似不任乎罗绮，铅华绰约，欧、虞谢之。』『褚体』的形成是唐代楷书成熟的标志，其后的书家如徐浩、颜真卿等，无不受其影响，故清刘熙载《书概》誉之为『唐之广大教化主』。

《雁塔圣教序》为褚遂良五十七岁时所作，距卒年仅六年，或许为褚书最晚之作。该碑用笔方圆兼济，或藏或露，不时显露出笔画起止之迹，行笔提按明显，空灵率意，极富节奏感，笔画形态多呈现出微妙的『S』形，婉转多姿。字形较欧、虞为扁，结体疏朗萧散，风格妍媚超绝。清王澍评：『雁塔本笔力瘦劲，如百岁枯藤，而空明飞动，渣滓尽而清虚来。想其格韵超绝，直欲离纸一寸，律以右军之法，虽不免稍过，要之晴云挂空，仙人啸树，故自飘然，不可攀仰矣。』又说：『褚公书看似疏瘦，实则腴润，看似古淡，实则风华，盘郁顿挫，运笔都在空际，突然一落，偶尔及纸，而字外之力，笔间之意，不可穷其端倪。』

本书所用拓本为清初善本，现藏日本东京国立博物馆。拓工采用蝉翼拓，笔画劲挺，字形丰满，是难得的精拓。

【大唐三藏圣教之序】

大唐三藏聖教序

太宗文皇帝製

蓋聞二儀有像，顯覆載以含生；四時無形，潛寒暑以化物。是以窺天鑑地，庸愚皆識其端；明陰洞陽，賢哲罕窮其數。然而天地苞乎陰陽而易識者，以其有像也；陰陽處乎天地而難窮者，以其無形也。故知像顯可徵，雖愚不惑；形潛莫覩，在智猶迷。況乎佛道崇虛，乘幽控寂，弘濟萬品，典御十方，舉威靈而無上，抑神力而無下。大之則彌於宇宙，細之則攝於豪釐。無滅無生，歷千劫而不古；若隱若顯，運百福而長今。妙道凝玄，遵之莫知其際；法流湛寂，挹之莫測其源。故知蠢蠢凡愚，區區庸鄙，投其旨趣，能無疑惑者哉。

然則大教之興，基乎西土，騰漢庭而皎夢，照東域而流慈。昔者分形分跡之時，言未馳而成化；當常現常之世，民仰德而知遵。及乎晦影歸真，遷儀越世，金容掩色，不鏡三千之光；麗象開圖，空端四八之相。於是微言廣被，拯含類於三塗；遺訓遐宣，導群生於十地。然而真教難仰，莫能一其旨歸，曲學易遵，邪正於焉紛糾。所以空有之論，或習俗而是非；大小之乘，乍沿時而隆替。

有玄奘法師者，法門之領袖也。幼懷貞敏，早悟三空之心；長契神情，先苞四忍之行。松風水月，未足比其清華；仙露明珠，詎能方其朗潤。故以智通無累，神測未形，超六塵而迥出，只千古而無對。凝心內境，悲正法之陵遲；棲慮玄門，慨深文之訛謬。思欲分條析理，廣彼前聞，截偽續真，開茲後學。是以翹心淨土，往遊西域，乘危遠邁，杖策孤征。積雪晨飛，途間失地；驚砂夕起，空外迷天。萬里山川，撥煙霞而進影；百重寒暑，躡霜雨而前蹤。誠重勞輕，求深願達，周遊西宇，十有七年。窮歷道邦，詢求正教，雙林八水，味道餐風，鹿苑鷲峰，瞻奇仰異。承至言於先聖，受真教於上賢，探賾妙門，精窮奧業。一乘五律之道，馳驟於心田；八藏三篋之文，波濤於口海。

爰自所歷之國，總將三藏要文，凡六百五十七部，譯布中夏，宣揚勝業。引慈雲於西極，注法雨於東垂。聖教缺而復全，蒼生罪而還福。濕火宅之乾焰，共拔迷途；朗愛水之昏波，同臻彼岸。是知惡因業墜，善以緣昇，昇墜之端，惟人所託。譬夫桂生高嶺，雲露方得泫其花；蓮出淥波，飛塵不能污其葉。非蓮性自潔而桂質本貞，良由所附者高，則微物不能累；所憑者淨，則濁類不能沾。夫以卉木無知，猶資善而成善，況乎人倫有識，不緣慶而求慶。方冀茲經流施，將日月而無窮；斯福遐敷，與乾坤而永大。

永徽四年歲次癸丑十月己卯朔十五日乙巳建

中書令臣褚遂良書

【大唐三藏圣教序记】

大唐皇帝述三藏聖教序記

皇帝在春宮日製此文

夫顯揚正教，非智無以廣其文；崇闡微言，非賢莫能定其旨。蓋真如聖教者，諸法之玄宗，眾經之軌躅也。綜括宏遠，奧旨遐深，極空有之精微，體生滅之機要。詞茂道曠，尋之者不究其源；文顯義幽，履之者莫測其際。故知聖慈所被，業無善而不臻；妙化所敷，緣無惡而不翦。開法網之綱紀，弘六度之正教，拯群有之塗炭，啟三藏之秘扃。是以名無翼而長飛，道無根而永固。道名流慶，歷遂古而鎮常；赴感應身，經塵劫而不朽。晨鐘夕梵，交二音於鷲峰；慧日法流，轉雙輪於鹿菀。排空寶蓋，接翔雲而共飛；莊野春林，與天花而合彩。

伏惟皇帝陛下，上玄資福，垂拱而治八荒，德被黔黎，斂袵而朝萬國。恩加朽骨，石室歸貝葉之文；澤及昆蟲，金匱流梵說之偈。遂使阿耨達水，通神甸之八川；耆闍崛山，接嵩華之翠嶺。竊以法性凝寂，靡歸心而不通；智地玄奧，感懇誠而遂顯。豈謂重昏之夜，燭慧炬之光；火宅之朝，降法雨之澤。於是百川異流，同會於海；萬區分義，總成乎實。豈與湯武校其優劣，堯舜比其聖德者哉。

玄奘法師者，夙懷聰令，立志夷簡，神清齠齔之年，體拔浮華之世。凝情定室，匿跡幽巖，栖息三禪，巡遊十地。超六塵之境，獨步迦維，會一乘之旨，隨機化物。以中華之無質，尋印度之真文，遠涉恒河，終期滿字，頻登雪嶺，更獲半珠。問道往還，十有七載，備通釋典，利物為心。以貞觀十九年二月六日奉敕於弘福寺翻譯聖教要文凡六百五十七部。引大海之法流，洗塵勞而不竭；傳智燈之長焰，皎幽暗而恒明。自非久植勝緣，何以顯揚斯旨。所謂法相常住，齊三光之明；我皇福臻，同二儀之固。

伏見御製眾經論序，照古騰今，理含金石之聲，文抱風雲之潤。治輒以輕塵足嶽，墜露添流，略舉大綱，以為斯記。

尚書右僕射上柱國河南郡開國公臣褚遂良書

萬文韶刻字

大唐三藏聖教序

太宗文皇帝製

盖聞二儀有顯

復載以舍生四時

無形潛寒暑以化

【注释】

① 三藏：佛教经典的总称，分经、律、论三个部分。
② 太宗文皇帝：唐太宗李世民。
③ 制：撰写。
④ 二仪：天地。
⑤ 象：形象。
⑥ 显：显露。
⑦ 覆载：覆盖与承载。
⑧ 含生：包容生灵。
⑨ 四时：四季。
⑩ 潜：隐藏，隐蔽。
⑪ 化物：化育万物。
⑫ 窥天鉴地：观察天地的运转。
⑬ 庸愚：平庸愚昧的人。
⑭ 端：端倪。
⑮ 洞：洞察。
⑯ 穷：寻根究源，研究透彻。
⑰ 数：规律。
⑱ 苞：通"包"，包容。

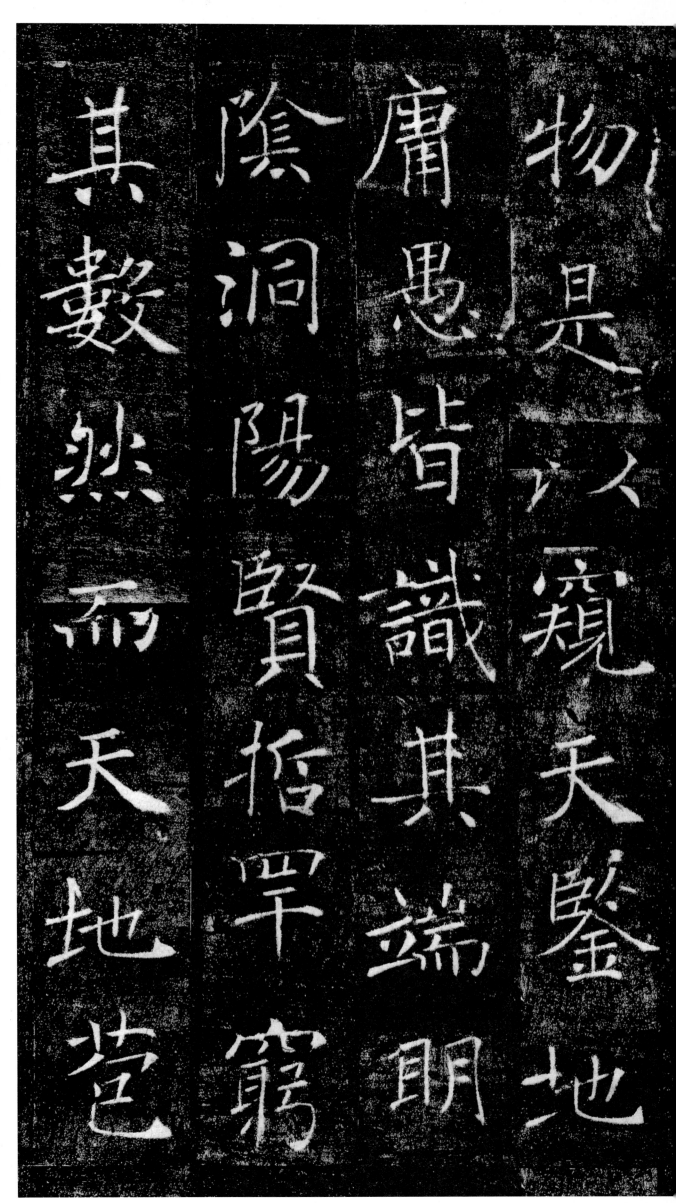

乎陰陽而易識者
以其有象也陰陽
乎天地而難窮
者以其無形也故
知象顯可徵雖愚

乎阴阳而易识者 以其有象也
阴阳处① 乎天地而难穷者 以其无形也 故知象显② 可征③ 虽愚不惑 形潜④ 莫睹⑤ 在智犹迷 况乎佛道⑥ 崇虚⑦ 乘幽⑧ 控寂⑨ 弘济⑩
万品⑪ 典御⑫ 十方⑬

【注释】

① 处：存在。

② 象显：形象显露。

③ 征：证明，验证。

④ 形潜：形象隐秘。

⑤ 莫睹：不可见。

⑥ 佛道：佛法之道。

⑦ 崇虚：以虚空为要义。

⑧ 幽：沉静安闲。

⑨ 控寂：达到涅槃。寂，即寂灭，意为涅槃，指超脱生死的境界。

⑩ 弘济：广为救助。

⑪ 万品：万物。

⑫ 典御：掌管，统治。

⑬ 十方：佛教用语，指东、南、西、北、东南、西南、东北、西北和上、下十个方位。

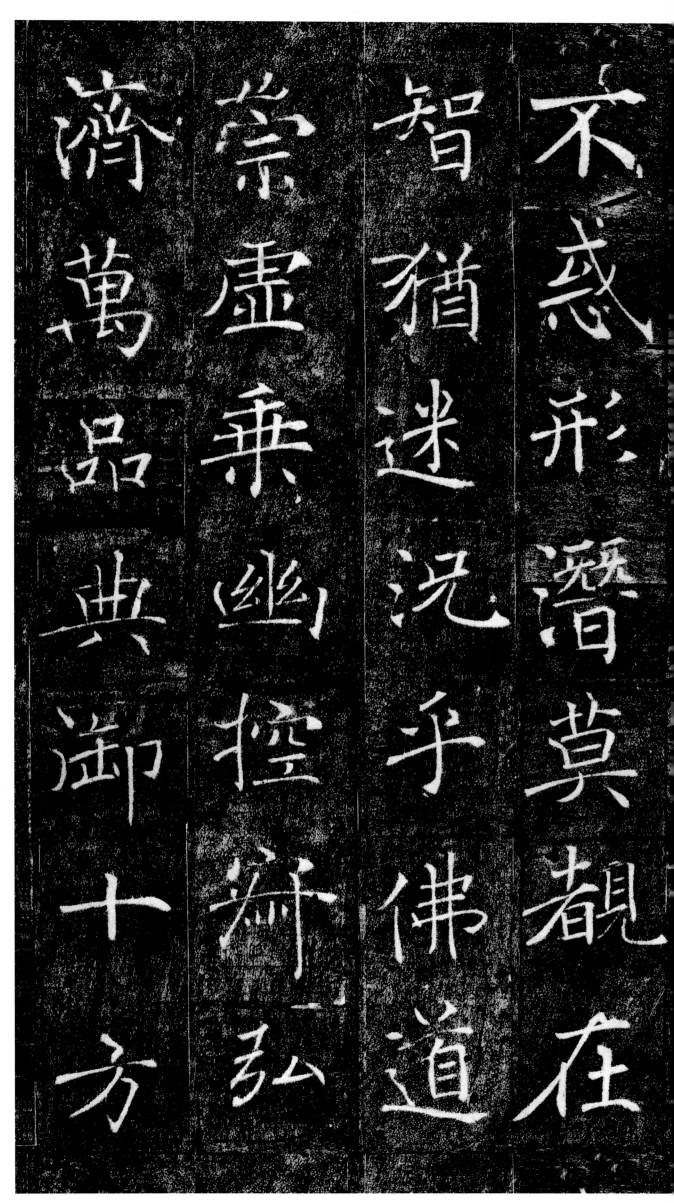

舉威靈而無上抑
神力而無下大之
則弥於宇宙細之
則攝於豪釐無减
無生應千劫而不

【注释】

① 举：兴发。

② 威灵：神灵的威力。

③ 无上：与下句"无下"共同表示无法测量佛法的作用和力量。

④ 抑：抑制。

⑤ 神力：无所不能之力。

⑥ 弥：遍布。

⑦ 摄：收敛。

⑧ 豪厘：形容极小。豪，通"毫"。

⑨ 灭：消失。

⑩ 千劫：久远的时间。劫，佛教认为世界经历一个极长的时期会毁灭一次，重新开始，这一周期称为一劫。

⑪ 不古：不消亡。

⑫ 百福：多福。

⑬ 长今：长存至今。

⑭ 凝玄：积聚玄妙。

⑮ 遵：遵从。

⑯ 际：边际。

⑰ 法流：佛法的流传。

⑱ 湛寂：隐没沉寂。

⑲ 挹（yì）：舀。此处指探究。

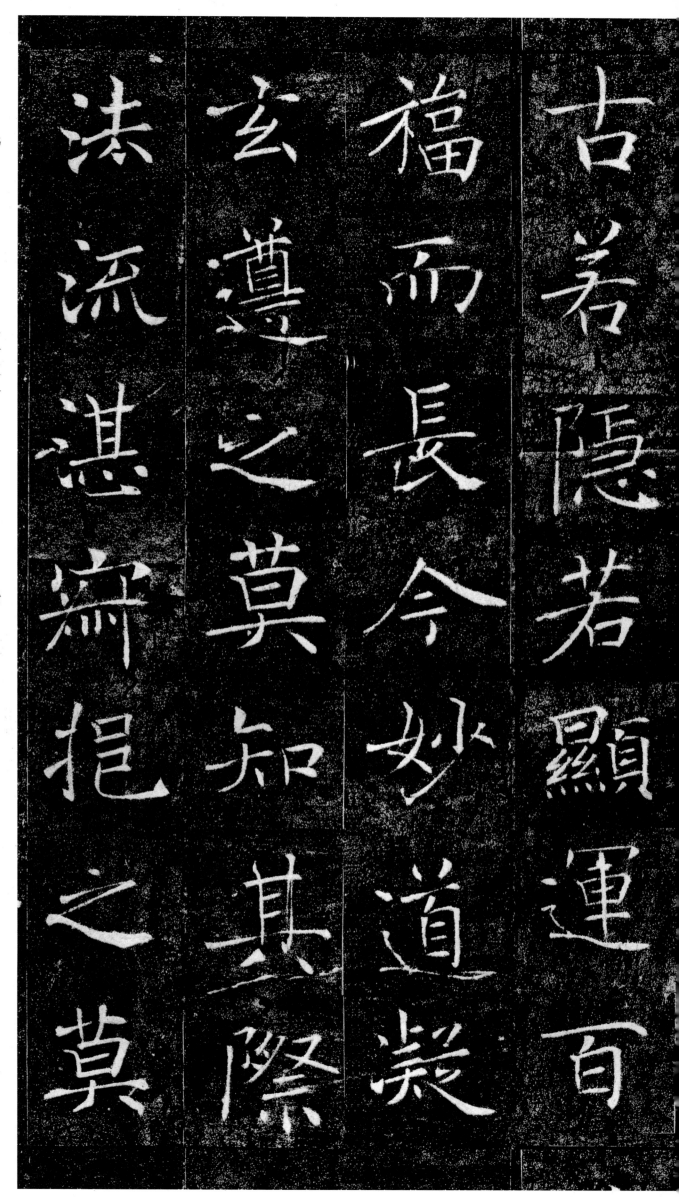

測其源　故知蠢蠢① 凡愚② 區區庸鄙 投③ 其旨趣④ 能無疑惑者哉　然則⑤ 大教⑥ 之興　基⑦乎西土⑧ 騰⑨漢庭⑩ 而皎夢⑪ 照東域⑫ 而流慈⑬ 昔者分形分迹⑭ 之時　言⑮ 未馳⑯ 而成化⑰ 當常現常⑱

測其源故知蠢蠢
凡愚區區庸鄙投
其旨趣能無疑
者哉然則其大教之
興基乎西土騰漢

【注释】

① 蠢蠢：形容愚昧无知。
② 凡愚：平凡愚昧的人。
③ 投：求索。
④ 旨趣：宗旨和意义。
⑤ 然则：然而。
⑥ 大教：佛教。
⑦ 基：发源。
⑧ 西土：印度。
⑨ 腾：转移，传递。
⑩ 汉庭：汉朝，指中国。
⑪ 皎梦：照亮了黑夜中的梦幻。
⑫ 东域：东方。
⑬ 流慈：传布仁爱。
⑭ 分形分迹：万物初生。
⑮ 言：佛陀之言。
⑯ 驰：传播。
⑰ 成化：受化育而成形。
⑱ 当常现常："当常""现常"是佛教理论中对众生佛性的不同看法。这里指佛教影响逐渐深广。

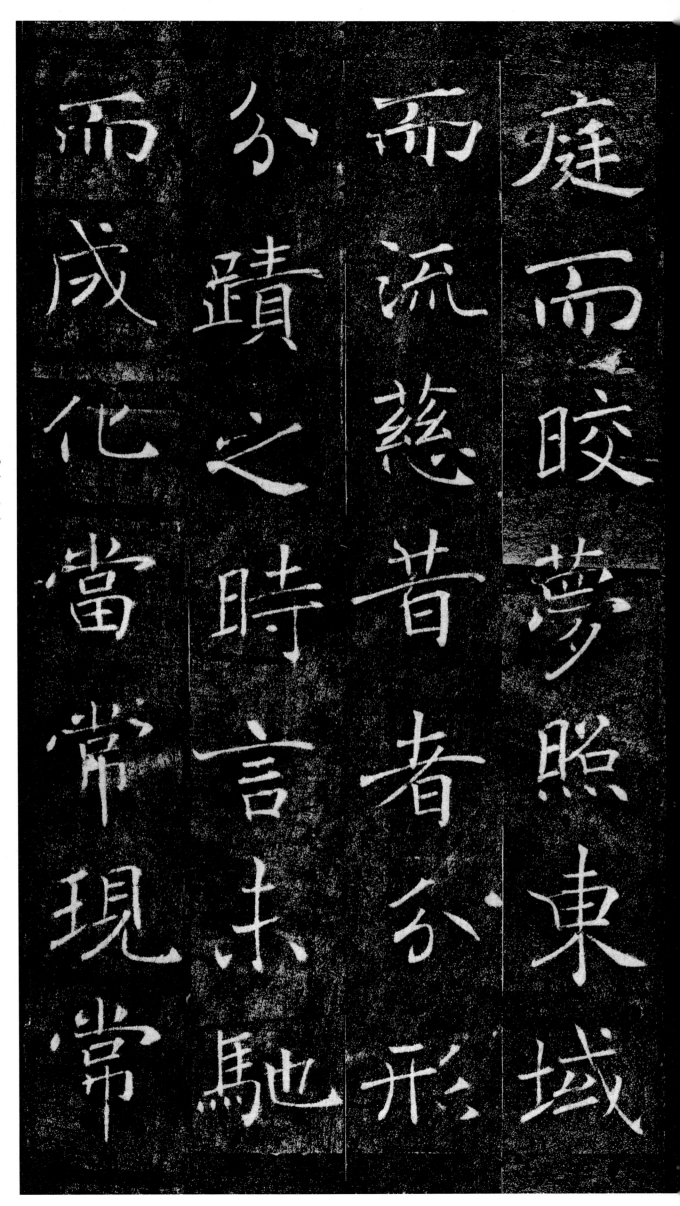

麗象開圖空端四

色不鏡三千之光掩

遷儀越世金容掩

遵及乎晦影歸真

之世人仰德而知

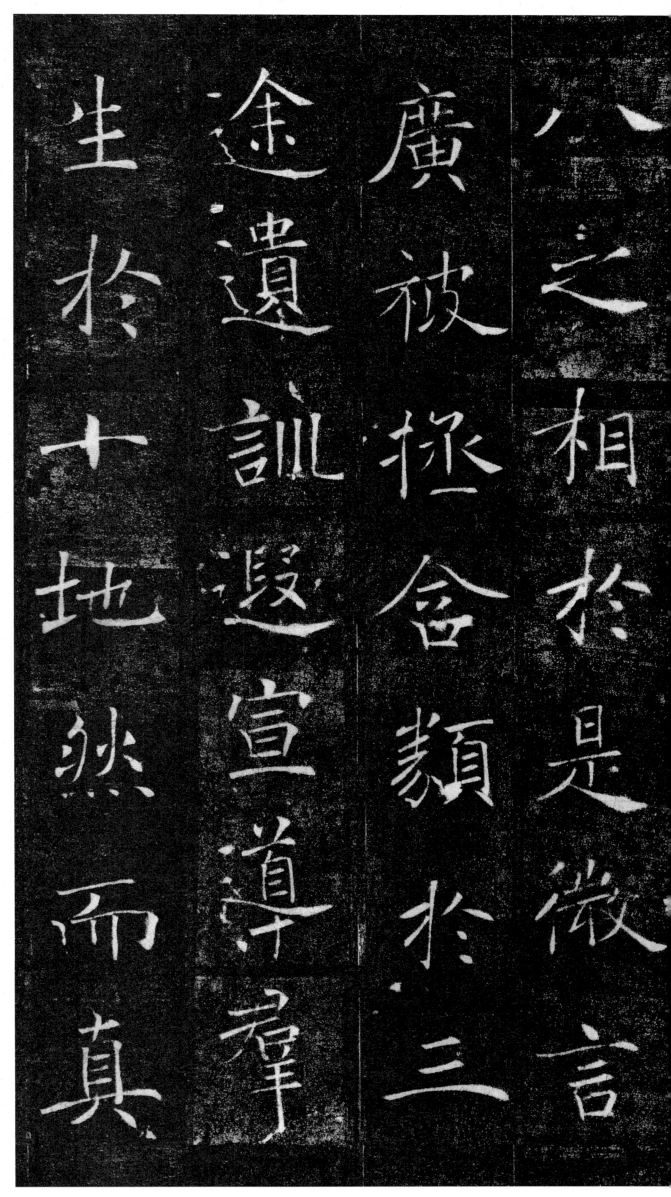

【注释】

① 仰德：敬慕佛法。

② 及乎：等到。

③ 晦影归真：佛陀涅槃。

④ 迁仪：礼法改变。

⑤ 越世：时代更替。

⑥ 金容：金光明亮的佛像面容。

⑦ 镜：照。

⑧ 三千：三千大千世界。

⑨ 丽象：光彩照人之相。

⑩ 开图：展开图画，描绘。

⑪ 空端：徒然端正地显示。

⑫ 四八之相：三十二相。佛教谓佛陀具有的三十二种不同凡俗的显著特征。

⑬ 微言：精深微妙的言辞。

⑭ 广被：广为流传。

⑮ 含类：各类生灵。

⑯ 三途：也称"三恶道"，即火途（地狱道）、血途（畜生道）、刀途（饿鬼道）。

⑰ 遗训：佛陀遗留下来的训示。

⑱ 遐宣：长远地传播。

⑲ 群生：一切生物。

⑳ 十地：菩萨修行过程的十个境界，又作"十住"。具体名目说法较多。

而是非大小之乘尔

空有之論或習俗

匝於焉紛紀所以

指歸曲學易遵邪

教難仰莫能一其

【注释】

① 仰：向上。引申为追溯。

② 一：统一。

③ 指归：主旨。

④ 曲学：邪说。

⑤ 纷纠：交错杂乱。

⑥ 空有之论：佛教空宗与有宗对于诸法本体，究竟为"空"还是为"有"的辩论。

⑦ 或：有时。

⑧ 习俗：依从世俗。

⑨ 是非：正确或错误。

⑩ 大小之乘：大乘佛教和小乘佛教。

⑪ 乍：或者。

⑫ 沿时：跟随时俗的变化。

⑬ 隆替：兴盛与衰败。

⑭ 贞敏：心志专一而又聪敏好学。

⑮ 三空：佛教术语。"我空""法空""我法俱空"。另有他说。

⑯ 长：长大，年长。

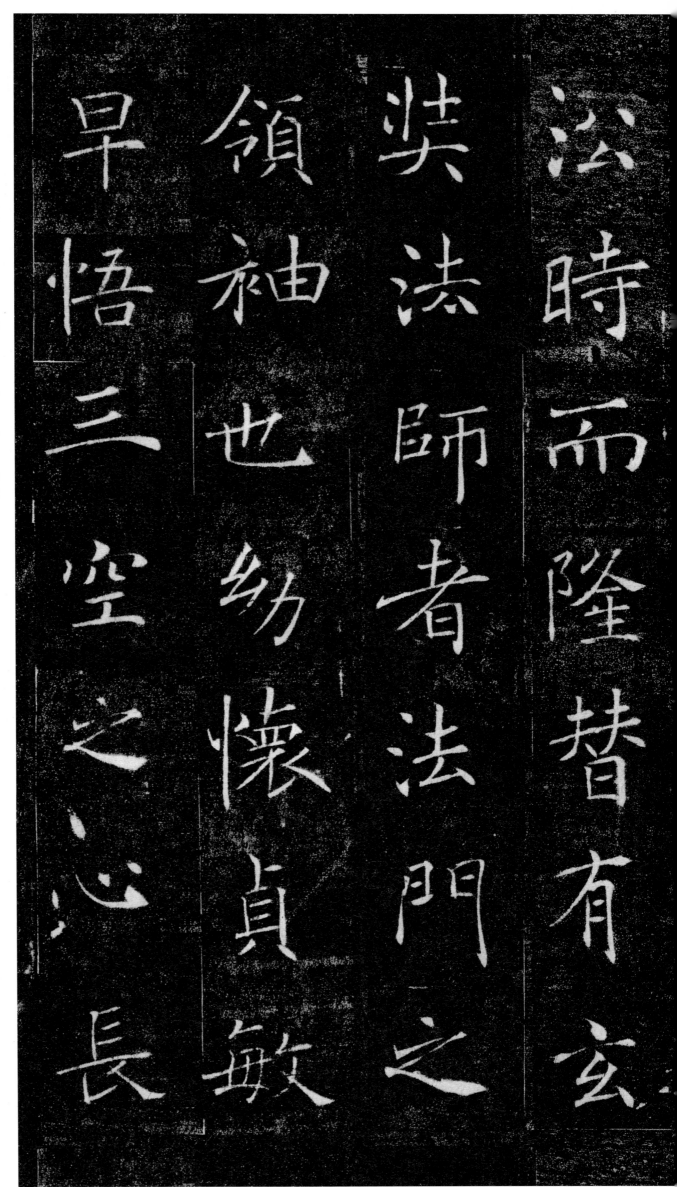

契神情　先苞四忍之行　松风水月　未足比其清华　仙露明珠　讵能方其朗润　故以智通无累　神测未形　超六尘而迥出　只千古而无对　凝心内境　悲正法之陵迟　栖虑

①契　②神情　先苞四忍　③之行　松风水月　未足比其清华　④仙露明珠　讵能　⑤方　其朗润　⑥故以智通无累　⑦神测未形　⑧超六尘　而迥出　⑨只　千古而无对　⑩凝心内境　悲⑪正法⑫之陵迟⑬栖虑

13

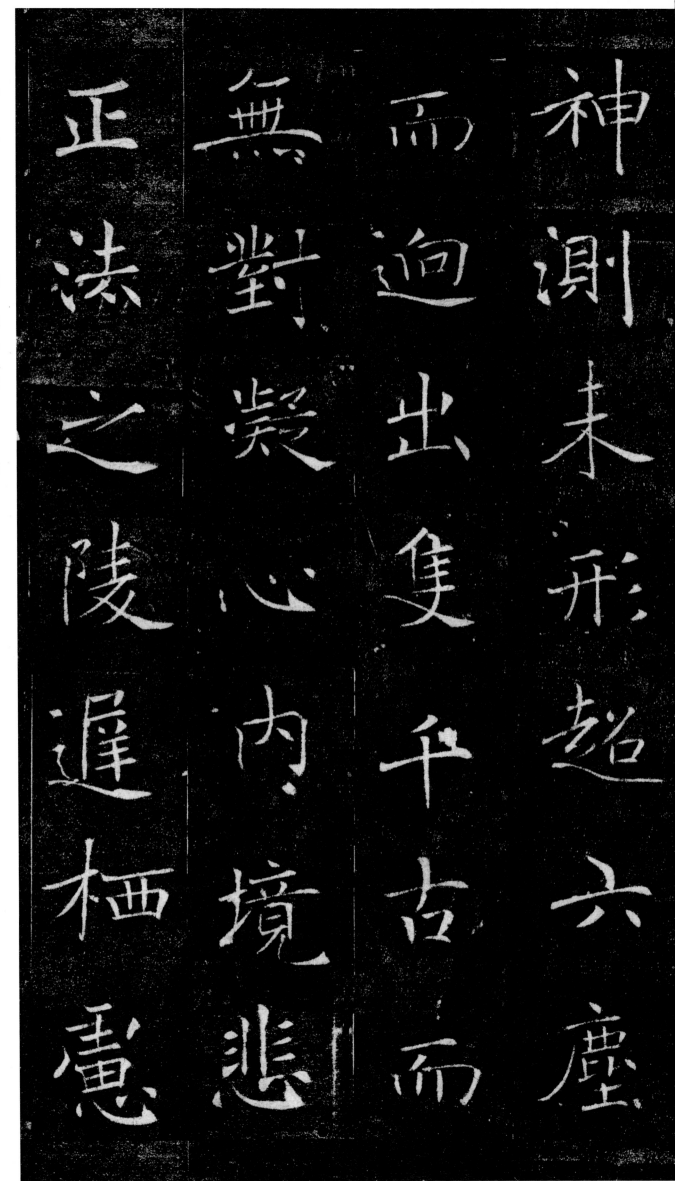

【注释】

① 契：契合。

② 忍：面对他人侮辱、伤害等不生嗔恨之心，遭遇逆境不动摇信心。有二忍、三忍、四忍、五忍等种种说法。

③ 清华：清秀俊美。

④ 讵（jù）能：岂能。

⑤ 方：比。

⑥ 无累：无所挂碍。

⑦ 未形：尚未出现征兆的事情。

⑧ 六尘：人的感官带来的感受，即色、声、香、味、触、法。佛教认为能污染净心，所以称"尘"。

⑨ 只：独立。

⑩ 内境：内心的境界。

⑪ 正法：佛家正宗的教义。

⑫ 陵迟：渐趋衰败。

⑬ 栖虑：寄托思虑。

玄門慨深文之詭
謬思欲分條析理
廣彼前聞截偽續以
真開兹後學是
翹心淨土往遊西

【注释】

① 玄门：佛教。

② 深文：含义深邃的佛经。

③ 讹谬（é miù）：错误。

④ 分条析理：分门别类，剖析佛理。

⑤ 广：增广。

⑥ 前闻：前贤的理论。

⑦ 截伪续真：删除伪学，承续真知。

⑧ 开：启发，引导。

⑨ 后学：未来的学习者。

⑩ 翘心：向往。

⑪ 净土：佛、菩萨所居的世界。

⑫ 乘危远迈：冒着危险远行。

⑬ 杖策孤征：拄杖独行。

⑭ 失地：迷路。

⑮ 惊砂：狂风吹动的沙砾。

⑯ 迷天：看不清天日。

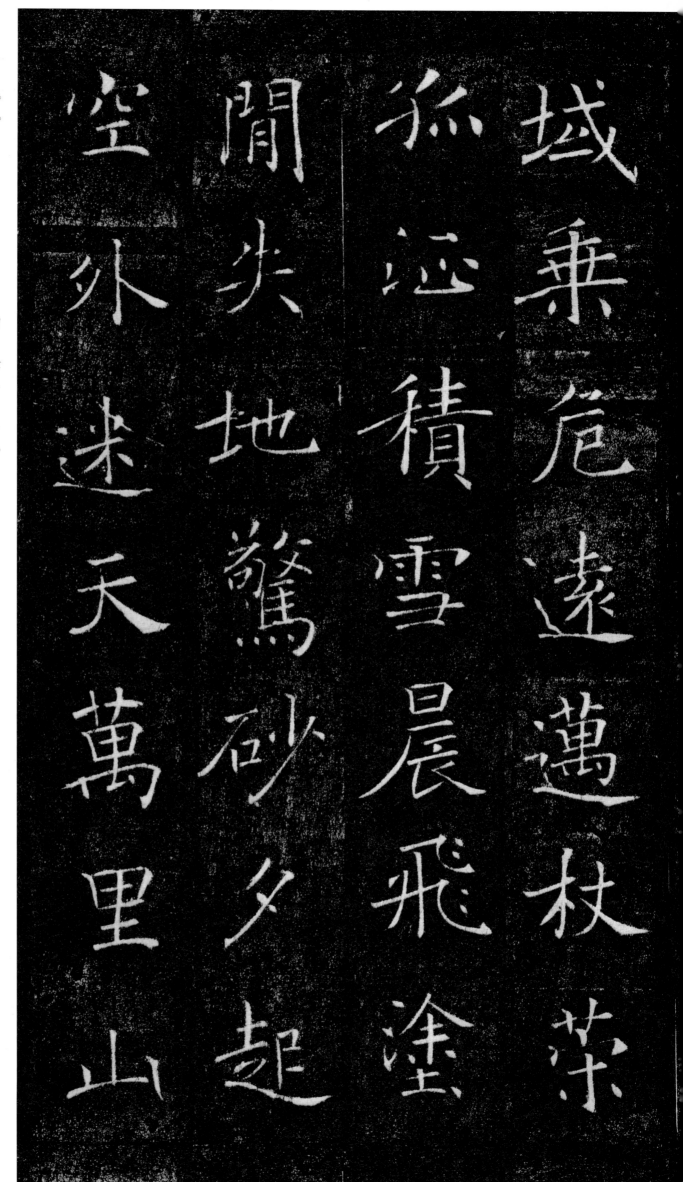

域乘危远迈杖策

孤远积雪晨飞涂

闲失地惊砂

空外迷天万里山

川　拨烟霞而进影① 百重寒暑
蹑② 霜雨而前踪③ 诚④ 重劳轻
求⑥ 深愿⑦达 周游西宇⑧
十有七年 穷历道邦⑨ 询求正教
双林⑩ 八水⑪ 味道⑫餐风⑬ 鹿苑⑭鹫
峰⑮ 瞻奇仰异 承至言⑯于先圣⑰

川拨烟霞而进影百重寒暑蹑霜雨而前踪诚重劳轻求深愿达周游西宇十有七年穷历道邦询求正教双林八水味道餐风鹿苑鹫峰瞻奇仰异承至言于先圣

宇十有七年穷历

求深颠达周游西

而前踪诚重劳轻

百重寒暑蹑霜雨

川拨烟霞而进影

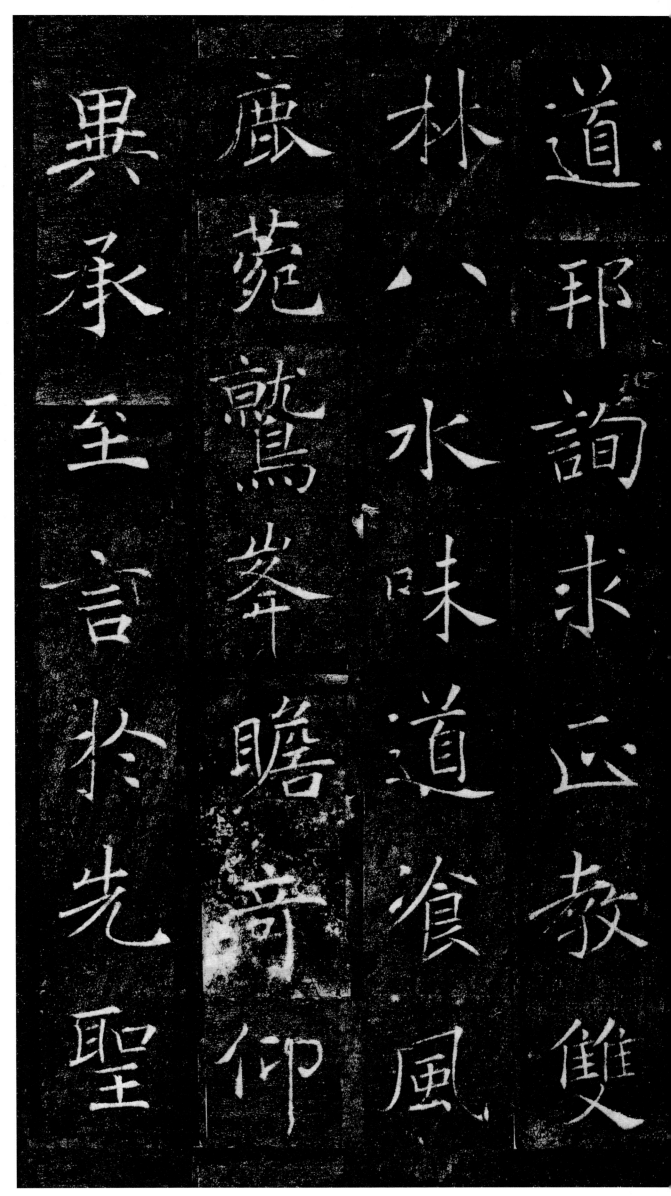

【注释】

① 进影：身影向前，即前进。

② 蹑：踏着。

③ 前踪：追随前人足迹。

④ 诚：诚心。

⑤ 劳：劳苦。

⑥ 求：追求。

⑦ 愿：心愿。

⑧ 西宇：西方。

⑨ 道邦：崇尚佛教的邦国。

⑩ 双林：娑罗双树之林。指释迦牟尼涅槃处。

⑪ 八水：《涅槃经》所载印度之八条大河。

⑫ 味道：体会佛法的高深。

⑬ 餐风：以风为食。形容超脱尘世的精神生活。

⑭ 鹿菀：传为佛陀成道后第一次讲法之处。菀，同"苑"。

⑮ 鹫峰：灵鹫山。佛祖曾于此讲《法华经》等大乘经，为佛教圣地。

⑯ 至言：高妙的理论。

⑰ 先圣：前辈高僧。

受真教於上賢　探蹟妙門　精窮奧業　一乘五律之道　馳驟於心田　八藏三篋之文　波濤於口海

受真教于上贤① 探赜妙门② 精穷奥业③ 一乘④ 五律⑤之道 驰骤⑥于心田 八藏⑦ 三箧⑧之文 波涛⑨于口海⑩ 爰⑪ 自所历之国 总⑫ 将⑬ 三藏要文⑭ 凡六百五十七部 译⑮布⑯中夏⑰ 宣扬胜业⑱

19

【注释】

① 上贤：高僧。

② 探赜（zé）妙门：探索深奥道理的门径。

③ 精穷奥业：精心钻研深奥的佛旨。

④ 一乘：引导教化一切众生成佛的唯一方法或途径。

⑤ 五律：五部律。如来所说的律藏，后分为五部。

⑥ 驰骤：像骏马一样纵横自如。

⑦ 八藏：佛所说的佛法分为八种，或指大、小乘经典的总称。

⑧ 三箧（qiè）：佛陀分别为声闻、缘觉、菩萨等三类修行者所说的佛法，即声闻藏、缘觉藏、菩萨藏，此三者也合称为三藏。

⑨ 波涛：像波浪一样滔滔不绝。

⑩ 口海：口中。

⑪ 爰：于是。

⑫ 总：搜集。

⑬ 将：携带。

⑭ 要文：指重要的佛经。

⑮ 译：翻译。

⑯ 布：散播。

⑰ 中夏：华夏。

⑱ 胜业：大的功业。

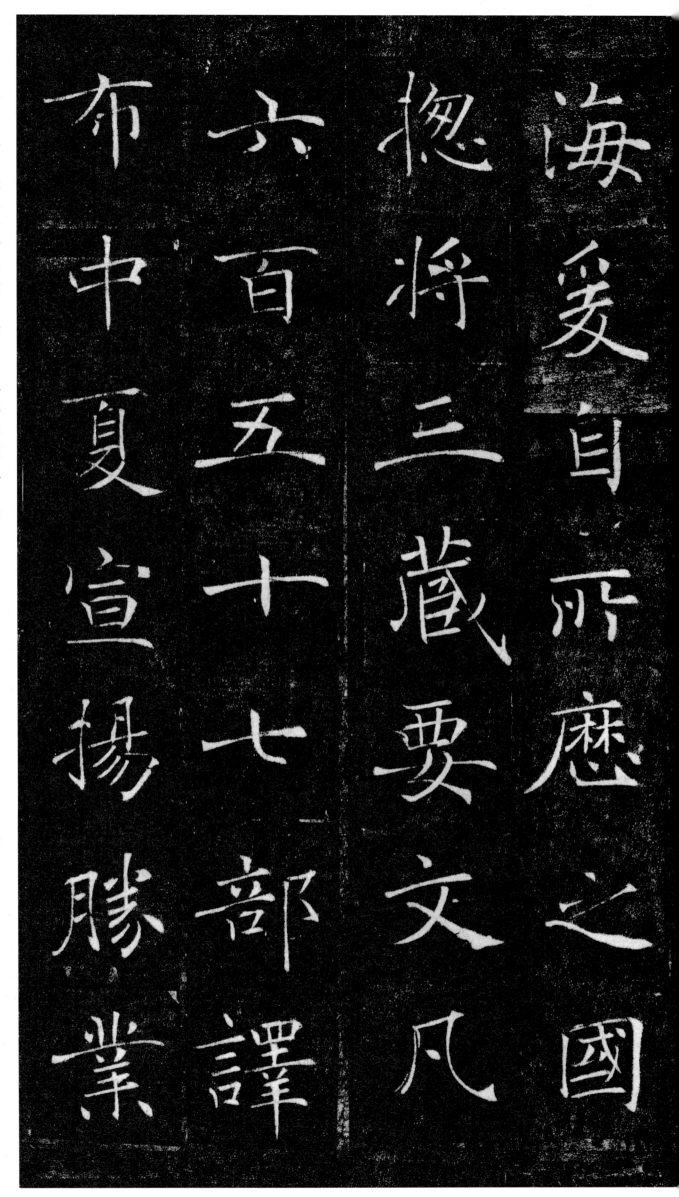

引慈云① 于西极② 注③ 法雨④ 于东垂⑤ 圣教缺而复全 苍生罪⑥ 而还福 湿⑦ 火宅⑧ 之干焰⑨ 共拔迷途 朗⑩ 爱水⑪ 之昏波⑫ 同臻⑬ 彼岸 是知恶⑭ 因业⑮ 坠 善⑯ 以缘⑰ 升 升坠之端⑱ 惟人所托⑲ 譬⑳

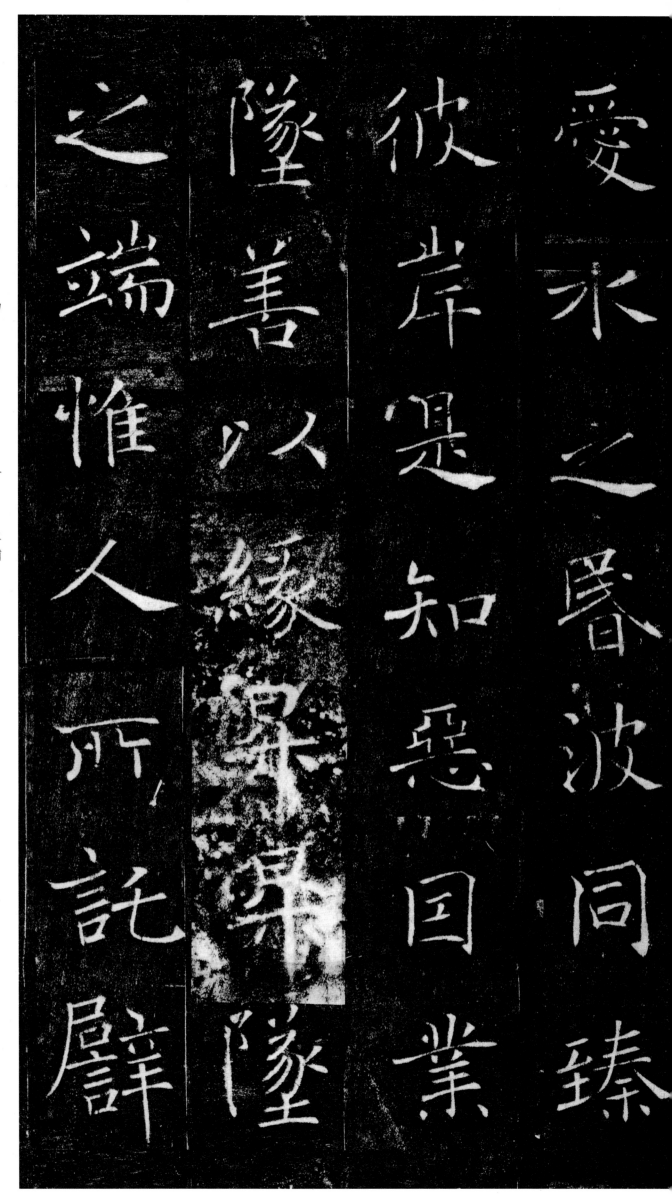

【注释】

① 慈云：比喻慈悲如云，广被众生。

② 西极：西方极远之处。

③ 注：播洒。

④ 法雨：比喻佛法如雨，润泽万物。

⑤ 东垂：东方。垂，同"陲"。

⑥ 罪：苦难。

⑦ 湿：浇灭。

⑧ 火宅：起火的房屋。佛教比喻充满苦难的尘世。

⑨ 干焰：烈火。

⑩ 朗：澄清。

⑪ 爱水：情欲。

⑫ 昏波：浊浪。

⑬ 臻：到。

⑭ 恶：作恶。

⑮ 业：业报。佛教认为一切行为都有因果报应。

⑯ 善：行善。

⑰ 缘：因缘。佛教指产生结果的直接原因和辅助促成其结果的条件。

⑱ 端：根由。

⑲ 托：依靠，寄托。

⑳ 譬：比如。

夫桂生高嶺 雲露而得泫其花莲出渌波飞尘不能污其叶非莲性自洁而桂质本贞

夫桂生高岭　云露①　方得泫②　其花　莲出渌波③　飞尘不能污其叶　非莲性④　自洁而桂质⑤　本贞⑥　良⑦　由所附⑧者高　则微物⑨　不能累⑩　所凭⑪者净　则浊类⑫　不能沾⑬　夫　以卉木无知　犹资⑭

23

【注释】
① 露：露水。
② 泫（xuàn）：水珠下滴。
③ 渌（lù）波：清波。
④ 性：本性。
⑤ 质：本质。
⑥ 贞：贞洁。
⑦ 良：实在。
⑧ 附：依附。
⑨ 微物：卑下之物。
⑩ 累：妨碍。
⑪ 凭：依靠。
⑫ 浊类：污浊的东西。
⑬ 霑：沾染。
⑭ 资：凭借。

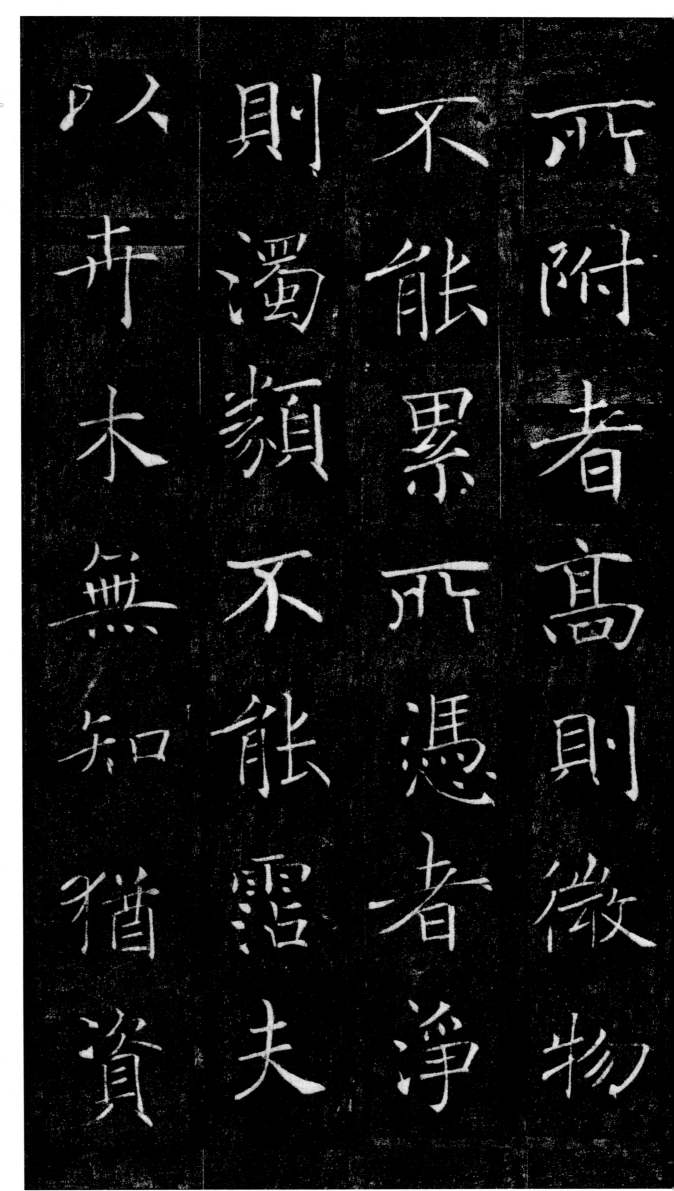

卉木無知猶資　則濁頪不能霑夫　不能累所憑者淨　所附者高則微物

善而成善 況乎人伦① 有识

不缘②因③而求庆

方④冀⑤兹经⑥流施⑦

将日月而无穷 斯福遐敷⑧

与乾坤而永大⑨ 永徽⑩

四年岁⑪次癸丑⑫十月己卯朔⑬十五日癸巳建

斯福遐敷與乾坤　施將日月而無窮　求慶方冀茲經流　倫有識不緣而　善而成善況乎人

【注释】

① 人伦：人类。

② 缘：凭借。

③ 庆：福泽。

④ 方：现在。

⑤ 冀：希望。

⑥ 兹经：这些佛经。

⑦ 流施：流传散布。

⑧ 遐敷：远播。

⑨ 大：同"太"，广大无尽。

⑩ 永徽：唐高宗李治的
第一个年号（650—
655）。

⑪ 岁：岁星，即木星，
古人根据其运行规律
纪年。

⑫ 癸丑：按干支纪年法，
当年是癸丑年。后面的
"己卯"是以干支计月，
"癸巳"是以干支计日。

⑬ 朔：阴历每月初一。

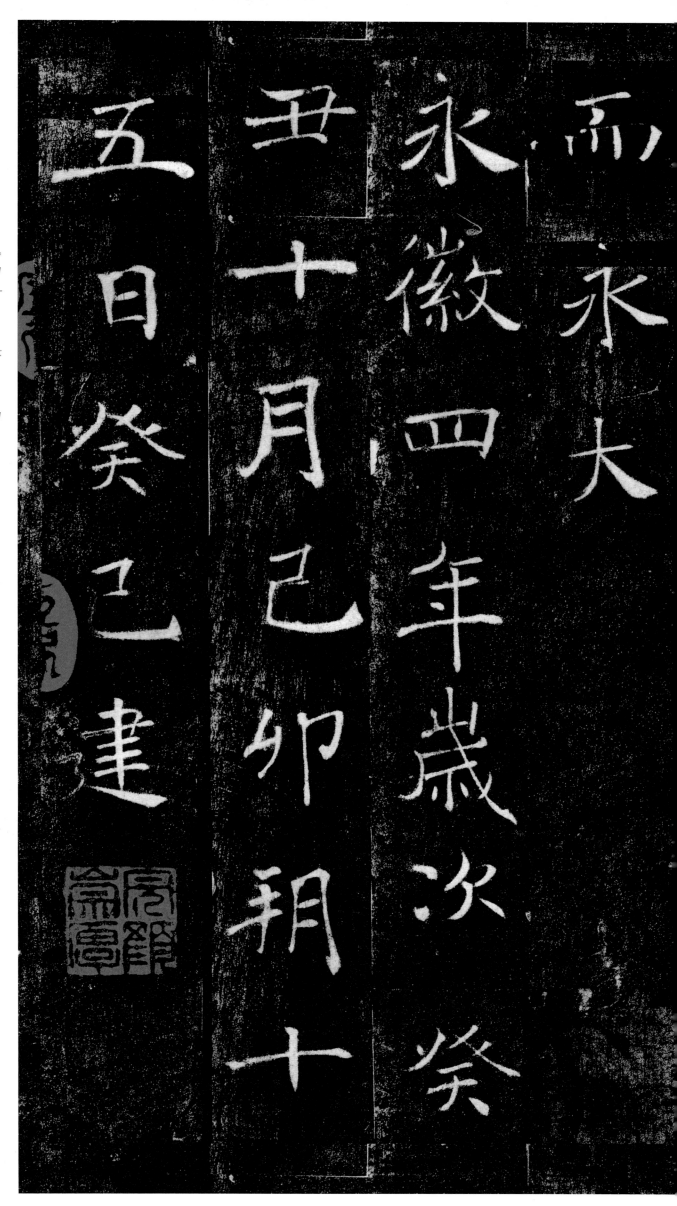

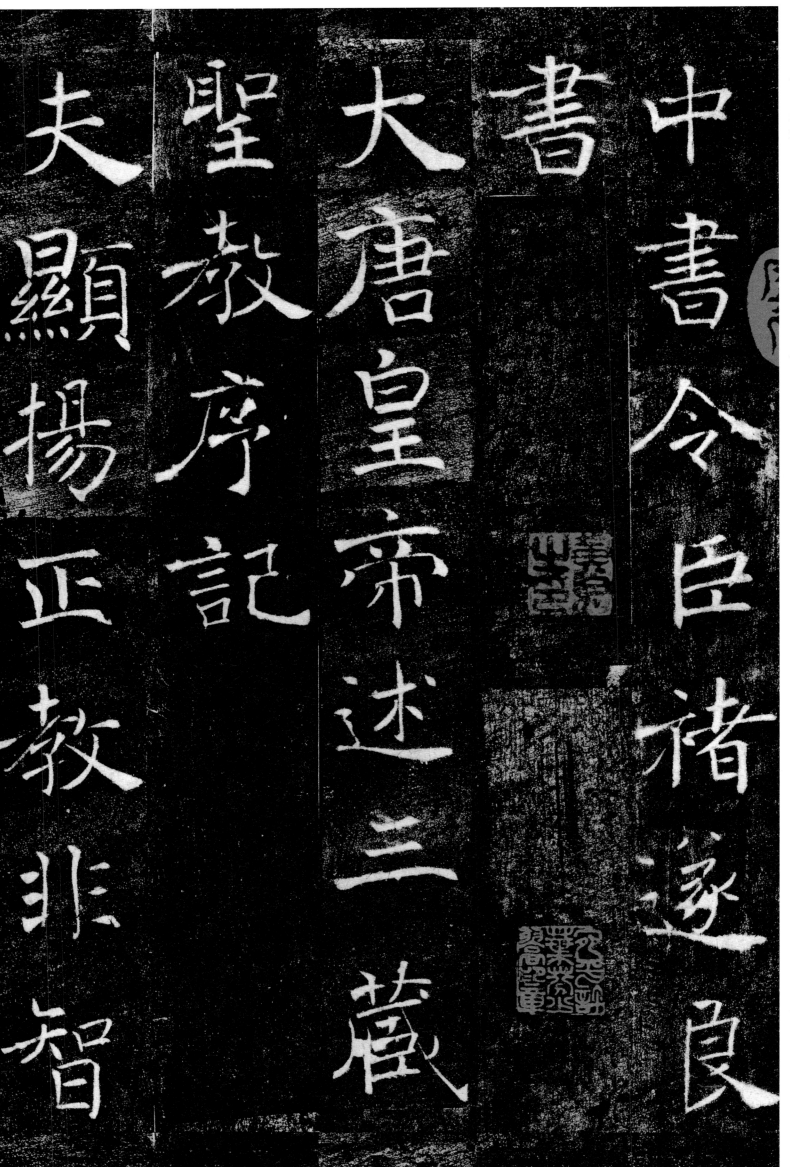

中書令臣褚遂良

書大唐皇帝述三藏

聖教序記

夫顯揚正教非智

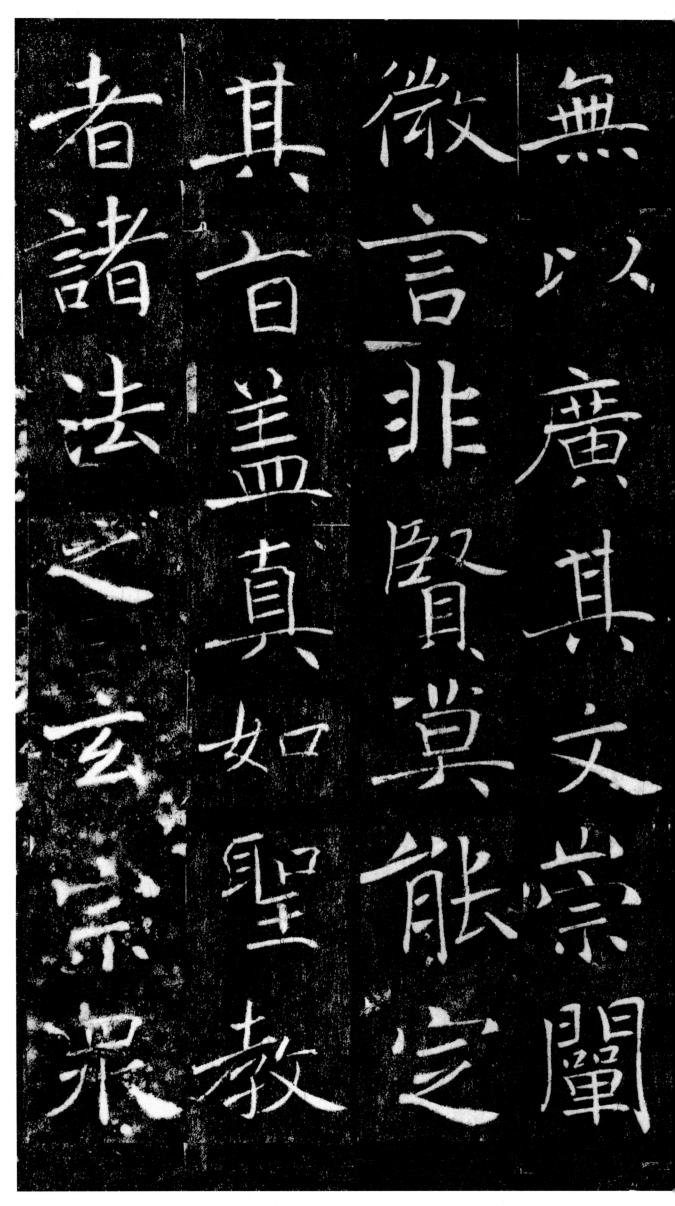

【注释】

① 中书令：职官名。为中书省长官。

② 大唐皇帝：唐高宗李治。

③ 显扬：弘扬。

④ 正教：正当、正统的教化。

⑤ 智：聪慧有识者。

⑥ 广：推广。

⑦ 文：经文。

⑧ 崇阐：恭敬地阐明。

⑨ 微言：含蓄而精微的言辞。

⑩ 贤：德才兼优者。

⑪ 定：确定。

⑫ 盖：因为。

⑬ 真如：佛教指永恒的真实存在，宇宙万物的本体。

⑭ 圣教：佛祖圣明的教导。

⑮ 诸法：万法。指一切事物。

⑯ 玄宗：玄妙的宗旨。

28

① 经 之轨躅② 也 综括③ 宏远④ 奥旨⑤ 遐深⑥ 极⑦ 空有⑧ 之精微⑨ 体⑩ 生灭⑪ 之机要⑫ 词茂⑬ 道旷⑭ 寻之者不究其源 文显⑮ 义幽⑯ 理之者⑰ 莫测其际 故知圣慈⑱ 所 被⑲ 业无善而不臻 妙化⑳ 所敷㉑

瞳寻之者不

减之枢要道

空有之精微体生

宏远奥旨遐深极

经之轨躅综括

【注释】

① 经：经典。

② 轨躅（zhú）：车辙。
比喻法则、规范。

③ 综括：综合概括。

④ 宏远：广大。

⑤ 奥旨：精深的义理。

⑥ 邃深：深远。

⑦ 极：穷尽。

⑧ 空有："空"和"有"。
空，指实相、本体。有，
指不真实之相。

⑨ 精微：精深微妙。

⑩ 体：体现。

⑪ 生灭：生指依因缘而出
现，灭指依因缘而消失。

⑫ 机要：精义要旨。

⑬ 词茂：辞藻华美。

⑭ 道旷：法理超绝。

⑮ 文显：文字浅显。

⑯ 义幽：含义深远。

⑰ 理之者：研习之人。

⑱ 圣慈：此指佛祖的圣明
慈祥。

⑲ 被：覆盖。

⑳ 妙化：玄奥神妙的教化。

㉑ 敷：施予，给予。

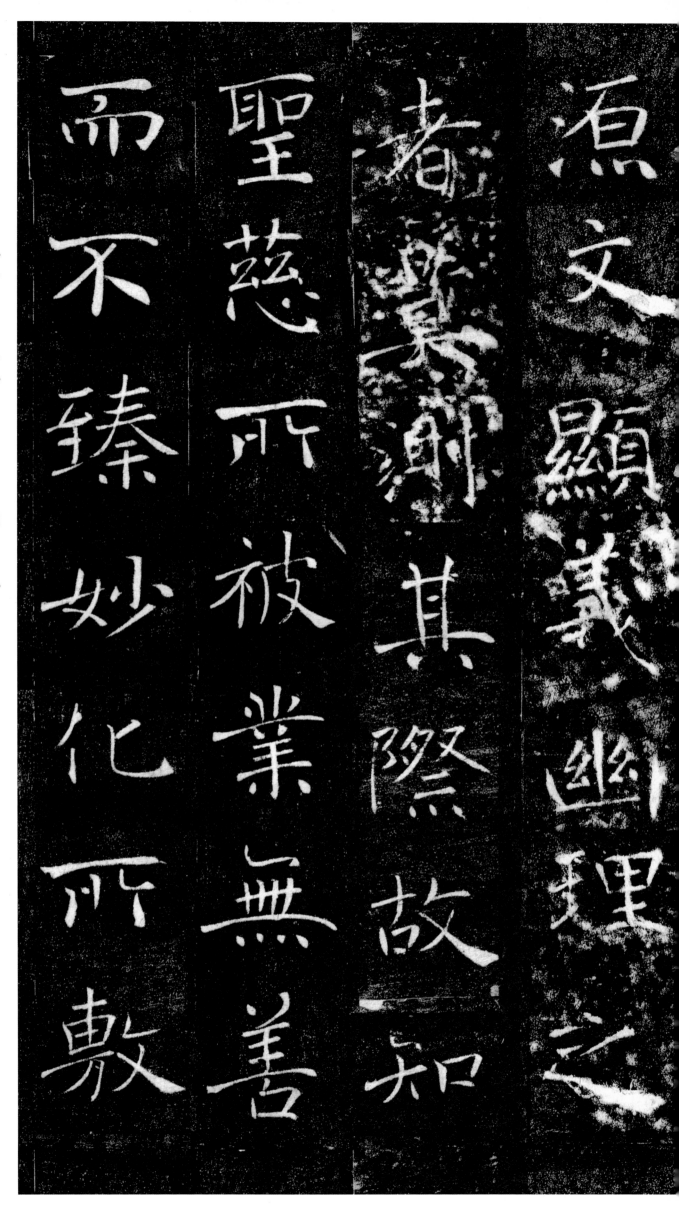

缘无恶而不翦① 开② 法网③之纲纪④ 弘六度⑤之正教 拯群有⑥之涂炭⑦ 启三藏之秘扃⑧ 是以名无翼而长飞 道无根而永固 道名流庆⑨ 历遂古⑩而镇常⑪ 赴感⑫应 身⑬ 经尘劫⑭而不

缘无恶而不翦开
法网之纲纪弘六
度之正教启三藏之
塗炭啓三藏之
祕扃是以名无翼

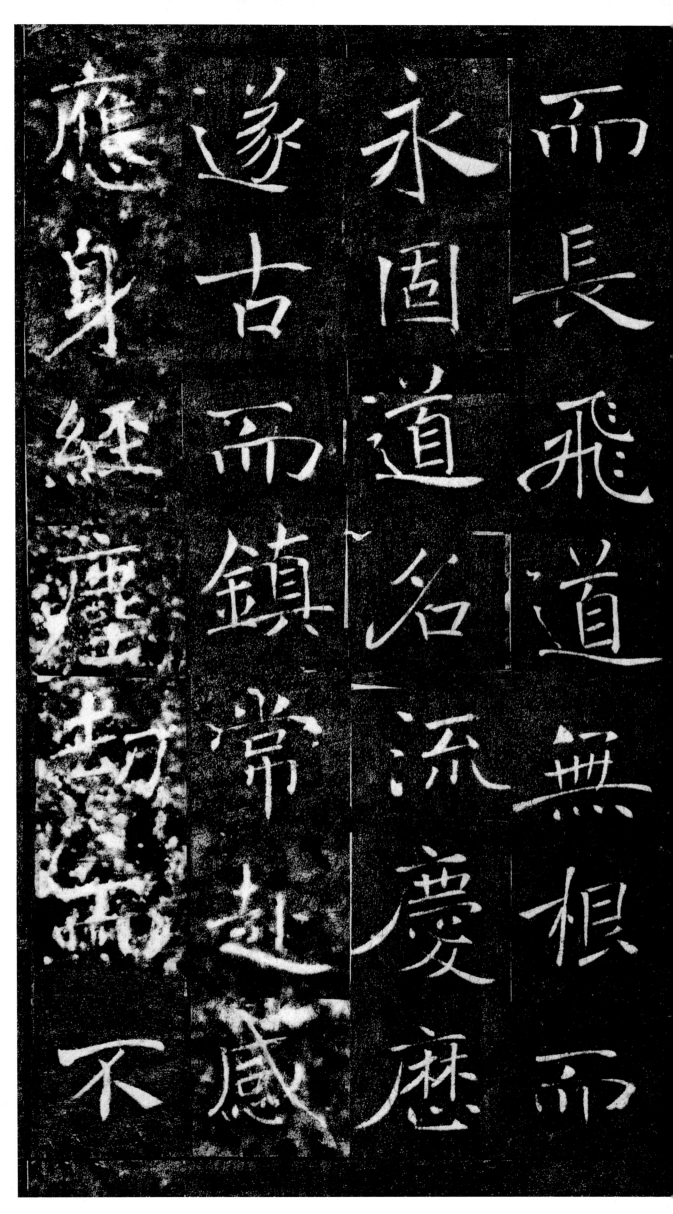

【注释】
① 翦：剪除。
② 开：开示。
③ 法网：比喻佛法包罗万象。
④ 纲纪：纲领。
⑤ 六度：为成佛而应当进行的六种修行，即布施、持戒、忍辱、精进、禅定、般若。
⑥ 群有：众生。
⑦ 涂炭：比喻极其艰难困苦的境遇。
⑧ 秘扃（jiōng）：隐秘的门径。
⑨ 流庆：流传福泽。
⑩ 遂古：远古。
⑪ 镇常：经常，常存。
⑫ 赴感：佛应众生之感动而出现。
⑬ 应身：指佛、菩萨显现各种形象不同的化身。
⑭ 尘劫：无数劫。

朽晨鍾夕梵交二
音於鷲峰慧日法
流轉雙輪於鹿菀
排空寶盖接翔雲
而共飛莊野春林

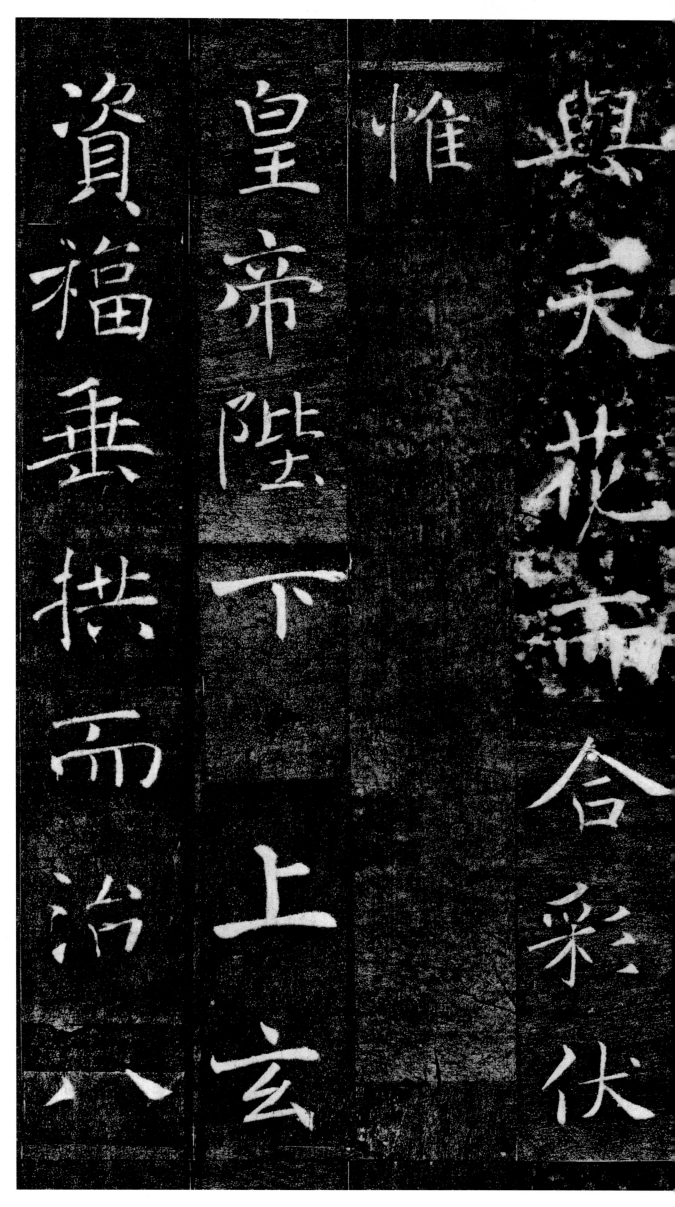

资福垂拱而治

皇帝陛下上玄

惟

与天花而合彩伏

荒①德被黔黎②敛袵③而朝万国④恩加朽骨⑤石室⑥归⑦贝叶⑧之文泽⑨及昆虫金匮⑩流⑪梵说⑫之偈⑬遂使阿耨达水⑭通神甸⑮之八川⑯耆阇崛山⑰接嵩华⑱之翠岭窍⑲以法性⑳凝寂㉑靡㉒归

【注释】

① 八荒：极远的地方。

② 黔黎：黔首黎民。指百姓。

③ 敛衽：整理衣襟。表示恭敬。

④ 万国：天下各国。

⑤ 朽骨：指死者。

⑥ 石室：指藏书处。

⑦ 归：收入。

⑧ 贝叶：古印度人用以写经的树叶。借指佛经。

⑨ 泽：恩惠。

⑩ 金匮：收藏重要物品的铜柜。

⑪ 流：涂饰。

⑫ 梵说：佛经。

⑬ 偈：佛经中的唱词。

⑭ 阿耨（nòu）达水：阿耨达池，梵语的音译，意译清凉池、无热恼池，位于古印度北。

⑮ 神甸：神州，指中国。

⑯ 八川：古关中地区八条河流的总称，泛指江河。

⑰ 耆（qí）阇（shé）崛山：梵语的音译，又译为灵鹫山等，为释迦牟尼说法之地。

⑱ 嵩华：嵩山和华山。代指中国的山。

⑲ 窃：指自己。谦辞。

⑳ 法性：佛教指万物真实不变、无所不在的本性。

㉑ 凝寂：清静虚无。

㉒ 靡：没有。

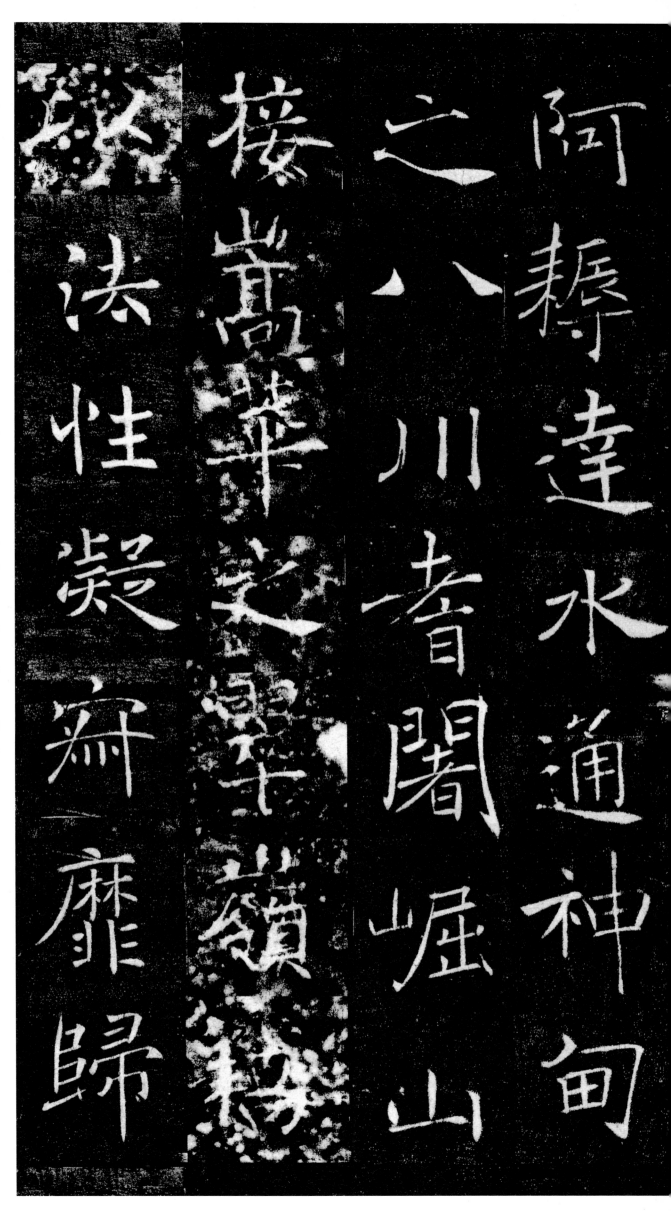

心而不通智地玄奥感懇誠而遂顯豈謂重昏之夜燭慧炬之光火宅之朝

心①而不通② 智地③玄奥④
感恳诚⑤而遂显⑥
岂谓重昏⑦之夜
烛⑧慧炬⑨之光 火宅之朝
降法雨之泽 于是百川异流⑩
同会于海 万区⑪分义
总成乎实⑫ 岂与汤
武⑬校⑭其优劣 尧舜⑮比

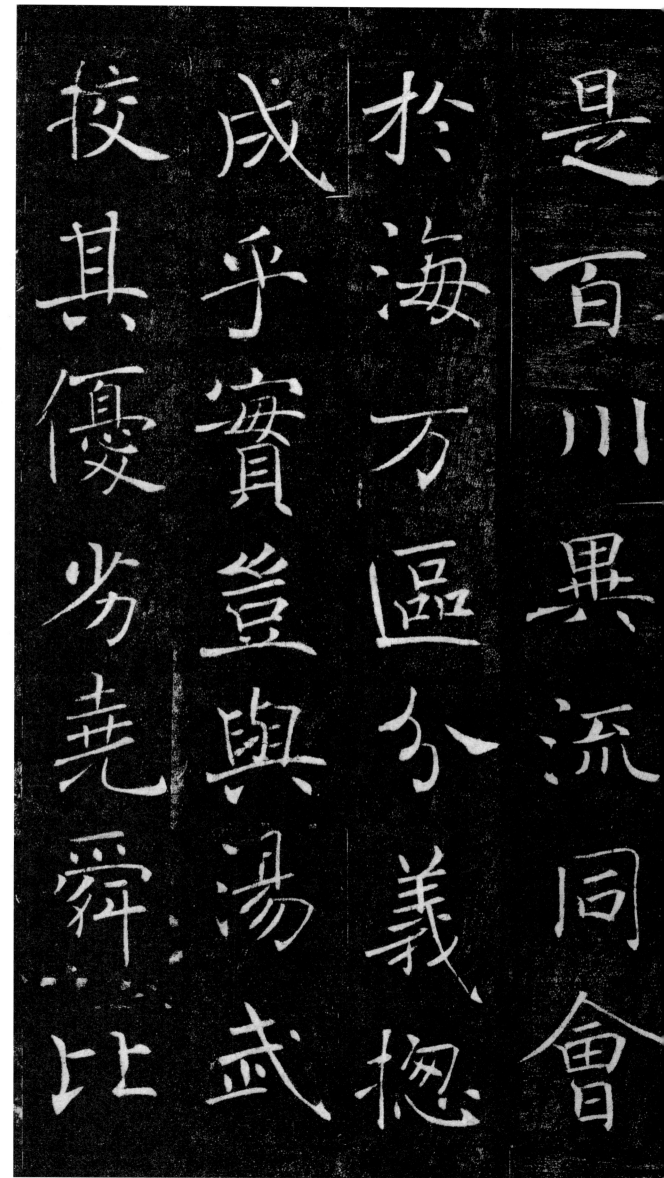

是百川異流同會於海萬區分義揔成乎實昝與湯武校其優劣尧舜比

39

【注释】

① 夙：平素。

② 聪令：聪明而有美才。

③ 夷简：平易质朴。

④ 神清：心神清朗。

⑤ 龆龀（tiáo chèn）：小儿垂发换齿之时。指童年。

⑥ 拔：超出。

⑦ 浮华之世：虚浮华靡的世界。

⑧ 凝情：专注心神。

⑨ 定室：宁静的居室。

⑩ 匿迹：隐藏行迹。

⑪ 幽岩：僻静的山崖。

⑫ 三禅：佛教指色界的第三禅天，此天名"定生喜乐地"。

⑬ 伽维：迦维罗卫的简称。佛祖释迦牟尼的诞生地。

⑭ 随机：根据形势。

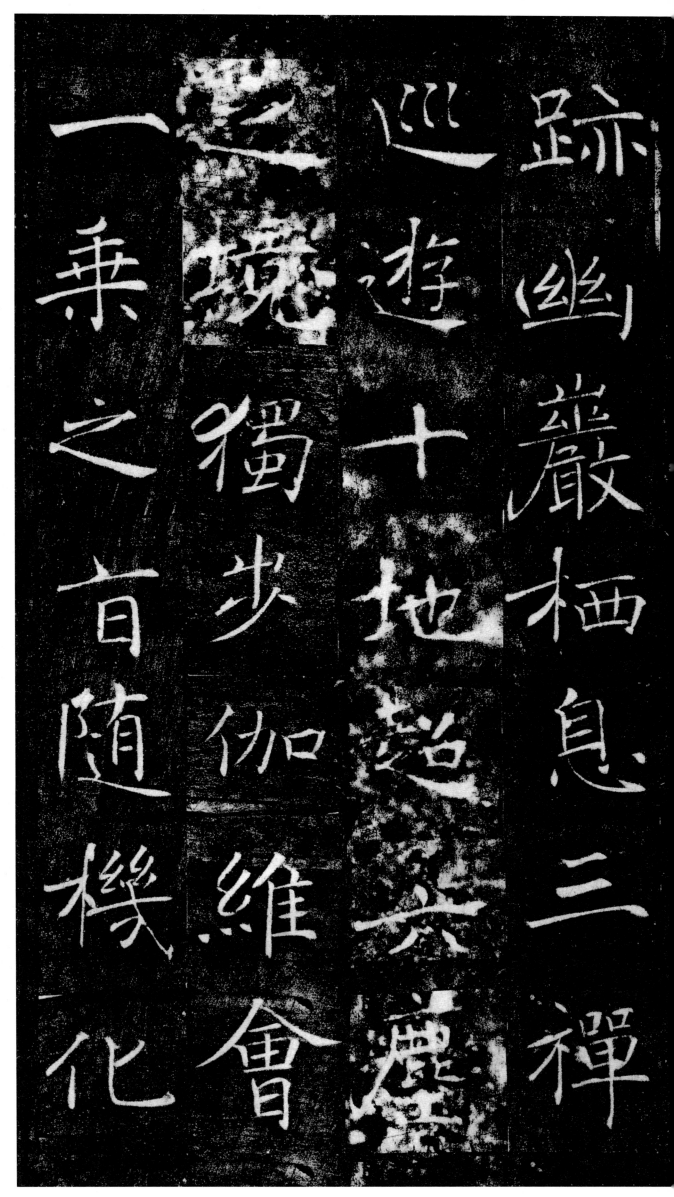

物以中華之無質
尋印度之真文遠
涉恒河終期滿字
頻登雪嶺更獲半
珠問道往還十有

物①以中华之无质② 寻印度之真文 远涉③恒河 终期满字④ 频登雪岭 更获半珠⑤ 问道往还 十有七载 备通⑥释典⑦ 利物⑧为心⑨ 以贞观⑩十九年二月六日 奉敕⑪于弘福寺翻译

41

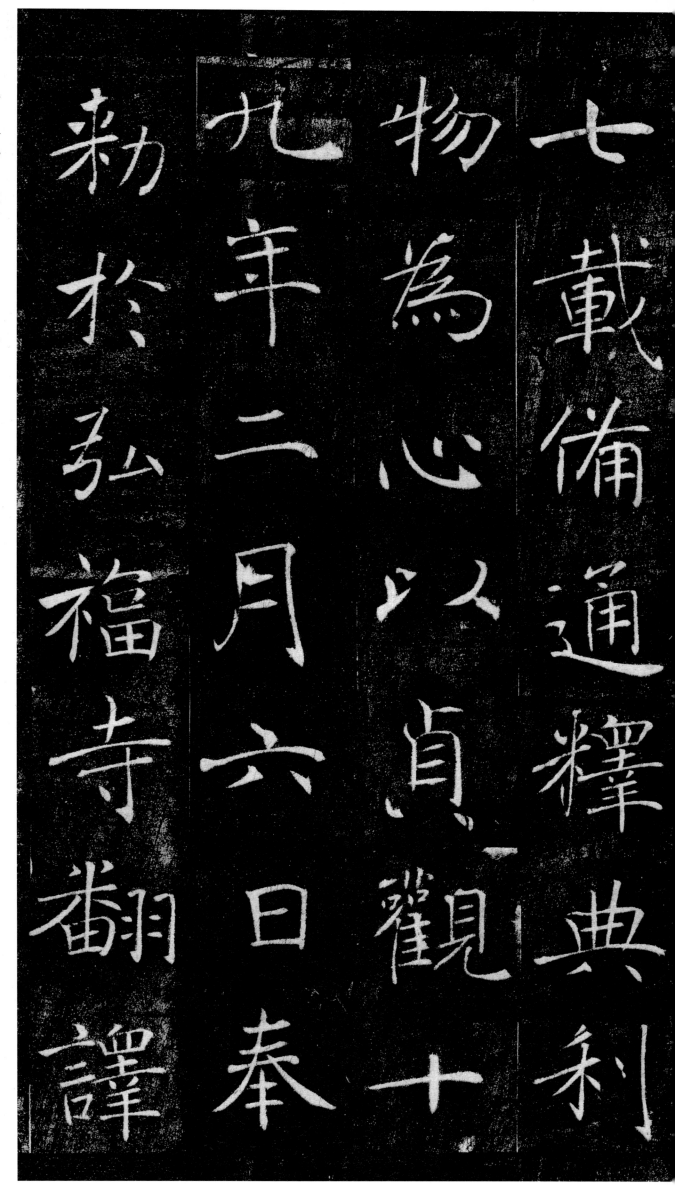

七载备通释典，利物为心。以贞观十九年二月六日奉敕于弘福寺翻译。

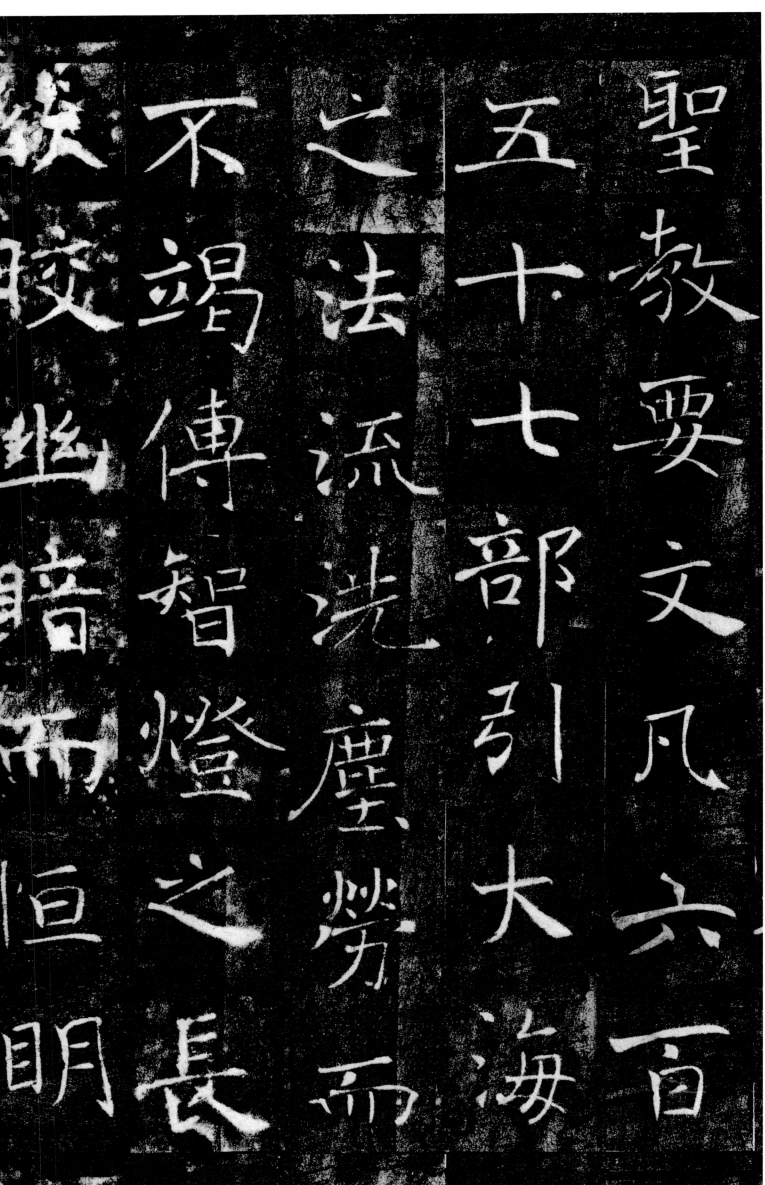

圣教要文 凡六百五十七部 引大海之法流 洗尘劳①而不竭 传智灯②之长焰 皎幽暗而恒明③ 自非④久植胜缘⑤ 何以显扬斯旨⑥ 所谓法相⑦常住⑧ 齐三光⑨之明

緩腰幽暗而恒明

不竭傳智燈之

之法流洗塵勞而

五十七部引大海

聖教要文凡六百

【注释】

① 尘劳：世俗事务的烦恼。

② 智灯：智慧的灯火。

③ 恒明：长明。

④ 自非：倘若不是。

⑤ 久植胜缘：长久地种
　　下善缘。

⑥ 斯旨：佛教的宗旨。

⑦ 法相：万物真实之相。

⑧ 常住：永存。

⑨ 三光：日、月、星。

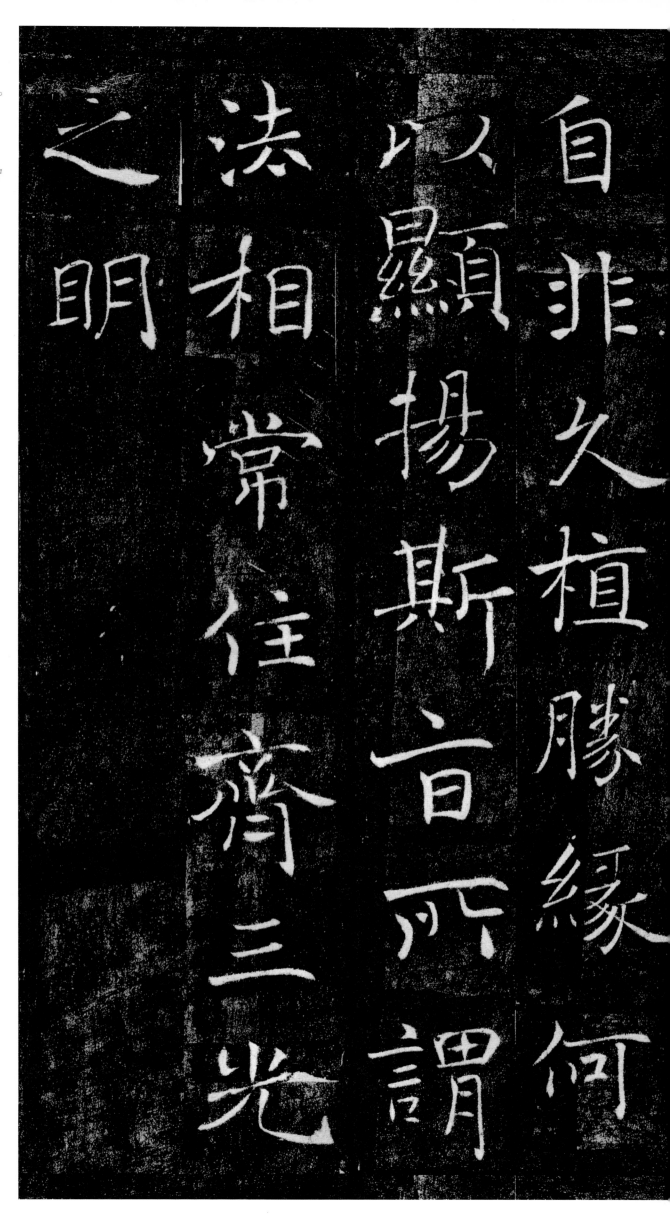

自非久植勝緣何

以顯揚斯旨所謂

法相常住齊三光

之明

我皇福臻同二儀之固伏見御製眾經論序照古騰今理舍金石之聲文抱風雲之

【注释】

① 福臻：福盛。
② 御制：皇帝所作。
③ 序：序言。
④ 照古：照耀古代。
⑤ 腾今：冠绝今世。
⑥ 金石之声：比喻文章语言铿锵有力。
⑦ 治：唐高宗李治自称。
⑧ 辄：就。
⑨ 轻尘：微尘。
⑩ 足：增加。
⑪ 岳：山岳。
⑫ 流：江河的流水。
⑬ 皇帝：此指唐高宗李治。
⑭ 春官：东官，太子的居所。

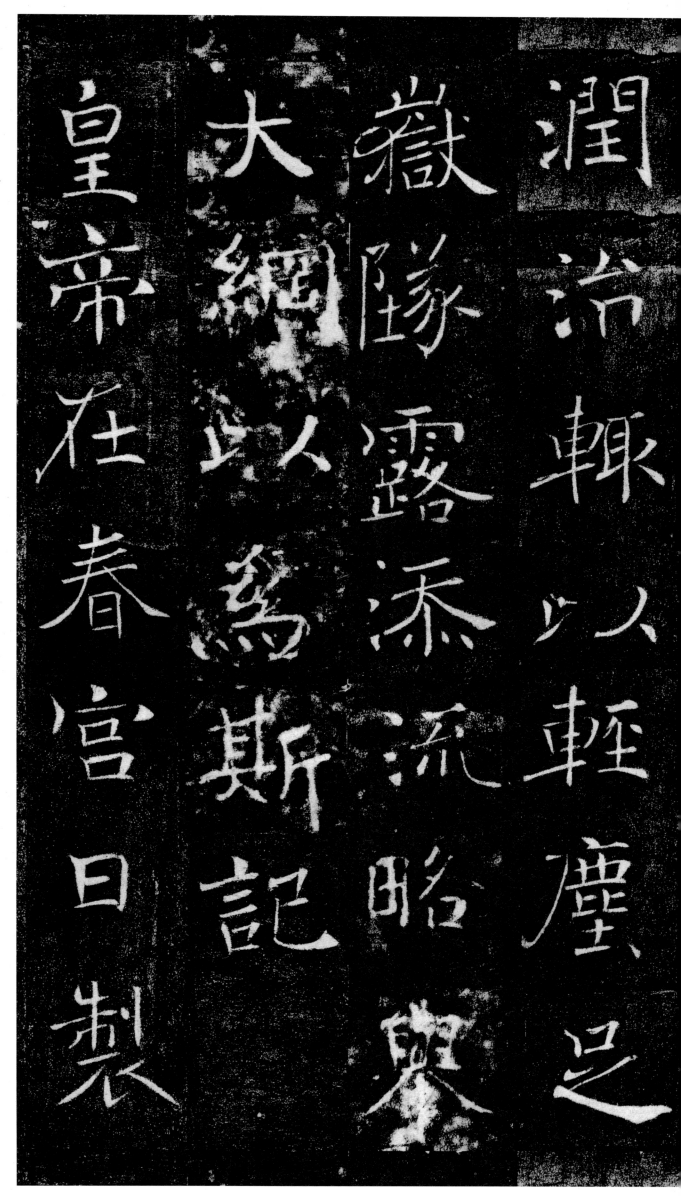

潤澍 輒以輕塵足嶽 墜露添流 略舉大綱 以為斯記 皇帝在春宮日製

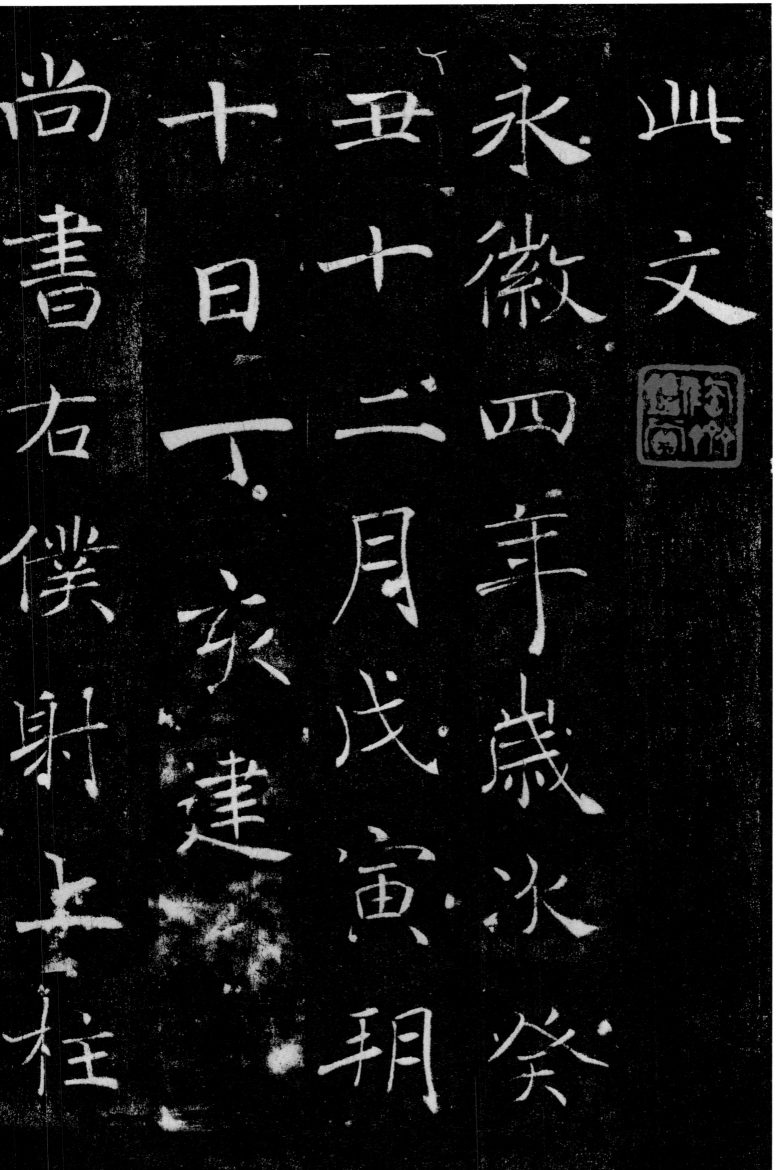

此文 永徽四年岁次癸丑十二月戊寅朔十日丁亥建 尚书右仆射① 上柱国② 河南郡开国公③ 臣褚遂良书 万文韶刻字

【注释】
① 尚书右仆射：唐初为尚书省长官，即宰相。
② 上柱国：原为战国时楚国高级官职，后为武官勋爵的最高级。
③ 开国公：爵位名。

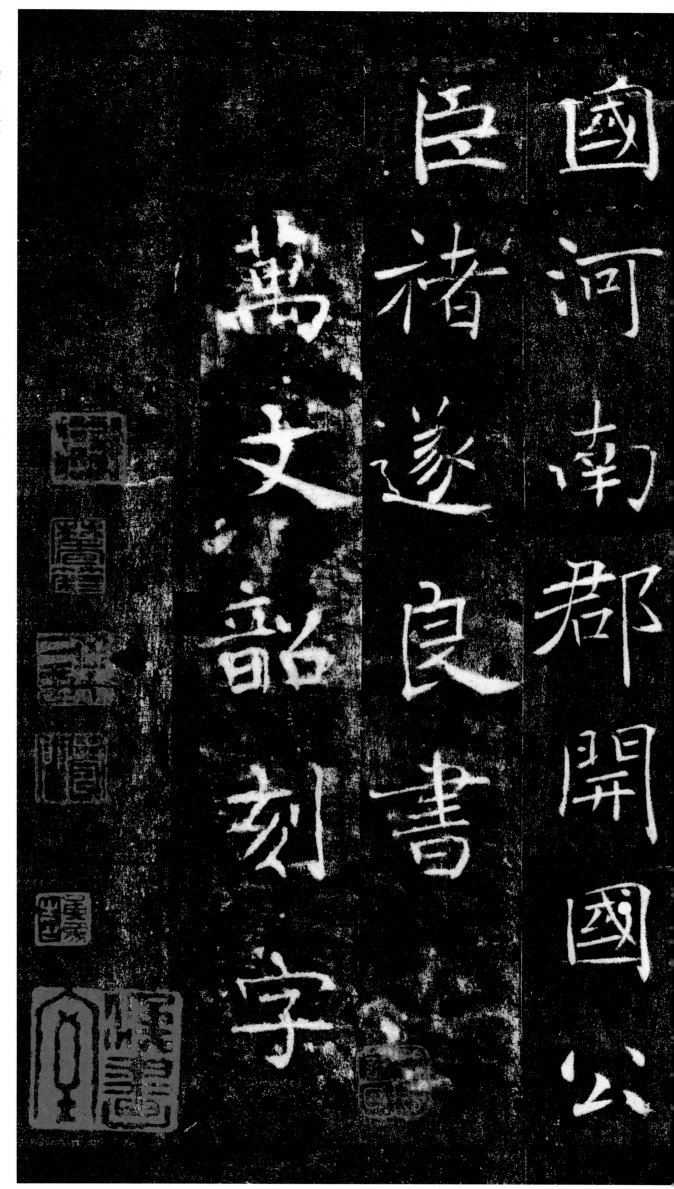

国河南郡开国公

臣褚遂良书

万文韶刻字

《雁塔圣教序》原文及译文

注：下划线字词
注释对应页码

大唐三<u>藏</u>圣教序 • P2

<u>太宗文皇帝</u><u>制</u>。 • P2

大唐三藏圣教序

太宗文皇帝李世民撰写。

<u>盖闻</u><u>二仪</u>有象，<u>显</u><u>覆载</u>以<u>含生</u>；<u>四时</u>无形，<u>潜</u>寒暑以<u>化物</u>。是以窥天鉴地， • P2
<u>庸愚</u>皆识其<u>端</u>；明阴洞阳，贤哲罕<u>穷</u>其<u>数</u>。然而天地<u>苞</u>乎阴阳而易识者，以其有 • P2
象也；阴阳<u>处</u>乎天地而难穷者，以其无形也。故知象<u>显</u>可<u>征</u>，虽愚不惑；<u>形</u><u>潜</u><u>莫</u> • P4
<u>睹</u>，在智犹迷。况乎佛道<u>崇虚</u>，<u>乘幽控寂</u>，<u>弘济万品</u>，<u>典御十方</u>。举威灵而无上， • P4、P6
<u>抑</u>神力而无下。大之则<u>弥</u>于宇宙，细之则<u>摄</u>于<u>豪厘</u>。无灭无生，历千<u>劫</u>而不古；若 • P6
隐若显，运<u>百福</u>而长今。妙道<u>凝玄</u>，<u>遵</u>之莫知其<u>际</u>；<u>法流</u><u>湛寂</u>，<u>挹</u>之莫测其源。故 • P6
知<u>蠢蠢</u><u>凡愚</u>，区区庸<u>鄙</u>，<u>投</u>其<u>旨趣</u>，能无疑惑者哉？ • P8

都知道天地有形，显现出覆盖和承载的作用来包容生命；而四季没
有形态，以不知不觉的季节更替来养育万物。因此，观察天地的运转，平
庸愚蠢的人也都能了解一点端倪；可是想要洞察阴阳的变化，即使是贤
明睿智的人也极少能完全掌握其规律。天地包容了阴阳变化却仍然容易被
认识，是因为天地具有形态；阴阳变化存在于天地中却难以研究透彻，因
为它们是无形的。所以事物有形可察，纵然是愚人也不会迷惑；如果隐秘
难见，就是智者也会产生困惑。况且佛法以虚空为宗旨，凭借静修达到涅
槃，以此来帮助万物，普渡十方。佛法威力无穷，深不可测。佛法作用的
范围，大可以笼罩天地万物，小可以存在于毫厘之间。佛法没有生与灭，
经历久远的时间也不会消亡；似乎隐秘又似乎明显，带来无穷祥福而长存
至今。佛道玄妙深奥，遵从它却不知晓它的边际；佛法的流传隐而不显，
探究它却难推测它的源头。所以那些愚昧无知的凡夫，微不足道的俗子，
探求佛法高深的意旨，怎能不产生疑惑呢？

<u>然则</u><u>大教</u>之兴，<u>基</u>乎西土。<u>腾汉庭而皎梦</u>，照东域而流慈。昔者分形分迹之 • P8
时，言未驰而<u>成化</u>，<u>当常现常之世</u>，人仰德而知遵。<u>及乎晦影归真</u>，<u>迁仪</u><u>越世</u>，<u>金</u> • P8、10
<u>容掩色</u>，不<u>镜</u><u>三千之光</u>；<u>丽象开图</u>，<u>空端四八之相</u>。于是微言广被，拯含类于<u>三</u> • P10
<u>途</u>；<u>遗训遐宣</u>，<u>导群生</u>于<u>十地</u>。然而真教难仰，莫能<u>一其指归</u>；<u>曲学</u>易遵，邪正 • P10、P12
于焉<u>纷纠</u>。所以<u>空有之论</u>，<u>或习俗而是非</u>；<u>大小之乘</u>，<u>乍沿时而隆替</u>。 • P12

佛教的兴起，起源于印度。它传至中国，像明月升空，照亮了黑夜
中的梦幻；像阳光普照，在东方广布仁爱。万物刚出现的时候，佛陀的教
诲尚未传播，万物自然成形；到了佛教影响逐渐深广的时候，人们仰慕佛

法从而主动遵从。佛陀涅槃之后，由于礼法改变，时代更替，金身佛像也黯然失色，不能发出普照大千世界的光芒；展开光彩照人的佛陀画像，也只能徒然展示三十二相而已。于是，佛陀的教诲被四处传播，以拯救"三途"中的生灵；佛陀的遗训也被四处宣讲，来引导众生修行。然而真正的教义难以追溯，主旨莫衷一是；各种邪说却又容易依从，邪正杂乱难辨。所以，"空"和"有"的争论，有时会依从世俗的观念来判断正误；大乘和小乘教派，也会随着时俗的变化而此兴彼衰。

P12、P14
P14
P14、P16
P16
有玄奘法师者，法门之领袖也。幼怀贞敏，早悟三空之心；长契神情，先苞四忍之行。松风水月，未足比其清华；仙露明珠，讵能方其朗润。故以智通无累，神测未形。超六尘而迥出，只千古而无对。凝心内境，悲正法之陵迟；栖虑玄门，慨深文之讹谬。思欲分条析理，广彼前闻；截伪续真，开兹后学。

玄奘法师是佛门的领袖。他从小就心志专一而又聪敏好学，很早就悟透了"三空"的教义；长大后神色性情愈发契合佛性，总是按照"四忍"的境界来修行。松间的清风、水中的明月，比不上他的清秀俊美；仙界的甘露、晶莹的珍珠，怎能比得上他的明朗高洁！因此他能以智慧通达佛理而毫无挂碍，能洞察尚无征兆的事情。他超脱"六尘"的影响，出类拔萃，古今无双。玄奘法师专注修行，时常悲叹佛家正义渐趋衰败；他思考佛门义理时，时常慨叹含义深邃的佛经在流传中错漏百出。他立志要分门别类，剖析佛理，增广前贤的理论；删除伪学，承续真知，正确引导那些未来的学习者。

P16
P16、P18
P18
P18、P20
P20
是以翘心净土，往游西域，乘危远迈，杖策孤征。积雪晨飞，途间失地；惊砂夕起，空外迷天。万里山川，拨烟霞而进影；百重寒暑，蹑霜雨而前踪。诚重劳轻，求深愿达。周游西宇，十有七年。穷历道邦，询求正教。双林八水，味道餐风；鹿菀鹫峰，瞻奇仰异。承至言于先圣，受真教于上贤。探赜妙门，精穷奥业。一乘五律之道，驰骤于心田；八藏三箧之文，波涛于口海。

因此，玄奘法师极其仰慕佛国净土，前往西域游学，冒着危险，挂着锡杖独自远征。早晨，积雪被大风吹起，有时不知路在何方；傍晚，沙砾也被狂风吹动，在野外弥漫天空。山水相接，万里征程，总可见他拨开云雾烟霞前进的身影；寒暑交替，一年又一年，总可见他踏着风霜雨露向前的脚印。诚心越重，就觉得劳苦越轻；执着追求，心愿必会实现。玄奘法师在西方四处游学，达十七年。他几乎走遍了崇尚佛教的邦国，以探询佛法的正义。他在双林和八水，体味超脱尘世的佛法真谛；在鹿苑和灵鹫山，瞻仰奇异非凡的佛国圣地。他在前辈高僧那里继承了高妙的理论，得到了纯正的佛法。他探索精微的佛法门径，精心钻研深奥的佛旨，"一乘""五律"的佛教学说，熟记于心；"八藏""三箧"的佛经，出口成章。

P20
P22
爰自所历之国，总将三藏要文，凡六百五十七部，译布中夏，宣扬胜业。引慈云于西极，注法雨于东垂。圣教缺而复全，苍生罪而还福。湿火宅之干焰，共拔迷

途；朗爱水之昏波，同臻彼岸。是知恶因业坠，善以缘升，升坠之端，惟人所托。 P22
譬夫桂生高岭，云露方得泫其花；莲出渌波，飞尘不能污其叶。非莲性自洁而桂质 P22、24
本贞，良由所附者高，则微物不能累；所凭者净，则浊类不能沾。夫以卉木无知， P24
犹资善而成善；况乎人伦有识，不缘庆而求庆？方冀兹经流施，将日月而无穷；斯 P24、26
福遐敷，与乾坤而永大。 P26

于是，玄奘法师从所游历的地方，带回了佛教三藏中的重要佛经，共计六百五十七部，经他翻译后在中国传播，以宣扬佛教伟大的功业。如同从西方引来广被众生的慈云，到东方播洒那润泽万物的法雨。从此，残缺的佛法恢复完整，苦难的苍生重获福佑。像浇灭火屋中的火焰，解救多苦多难的尘世，将众生从迷途中一起拉出；愿澄清情欲产生的浊浪，普渡沉迷爱恨的世人，将他们共同引到涅槃的彼岸。作恶之人会因业报坠入地狱，而行善之人会凭因缘升入净土，上升和下坠的根由，只看人自己的依靠和追求。这就好比桂树长在高峻的山巅，才能得到雨露以滋润花朵；又好比莲花出自清水之中，飞扬的尘土就不能弄脏它的叶盖。这并不是莲花本性清白，也不是桂树本质贞洁，实在是由于桂树所依傍的地势高峻，低微之物不能妨碍它；莲花生于清净之地，污浊的东西也不能沾染它。花草树木没有知觉，尚且依托好的条件来成就自己的美好；何况人类广有见识，还不会凭借佛法的福泽来追求功德的圆满吗？现在希望这些经书能流传散布，像日月一样光辉永驻；也希望这份福泽能久远地传播，和乾坤一样广大无尽。

永徽四年岁次癸丑十月己卯朔十五日癸巳建。 P26
中书令臣褚遂良书。 P28

永徽四年（653）岁次癸丑十月己卯朔十五日癸巳建。
中书令臣褚遂良书写。

大唐皇帝述三藏圣教序记 P28

大唐皇帝所作三藏圣教序记

夫显扬正教，非智无以广其文；崇阐微言，非贤莫能定其旨。盖真如圣教者， P28
诸法之玄宗，众经之轨躅也。综括宏远，奥旨遐深。极空有之精微，体生灭之机 P28、P30
要。词茂道旷，寻之者不究其源；文显义幽，理之者莫测其际。故知圣慈所被，业 P30
无善而不臻；妙化所敷，缘无恶而不翦。开法网之纲纪，弘六度之正教；拯群有之 P30、P32
涂炭，启三藏之秘扃。是以名无翼而长飞，道无根而永固。道名流庆，历遂古而镇 P32
常；赴感应身，经尘劫而不朽。晨钟夕梵，交二音于鹫峰；慧日法流，转双轮于鹿 P32、34
菀。排空宝盖，接翔云而共飞；庄野春林，与天花而合彩。 P34

要弘扬佛教，只有聪慧的人才能传播其经文；要阐明佛理，只有贤明的人才能明确其宗旨。这是因为佛祖阐述"真如"的圣明教导，既是一切事物的玄妙宗旨，也是所有经典的法则规范。它内容博大，义理深远，穷尽了"空"与"有"的精妙，体现了"生"与"灭"的关键。佛经辞藻华美而法理超绝，使得学习者难以推究其本源；文字浅显却含义深远，使得修行者不能探测其边际。所以佛祖的圣明慈祥，使善行都能实现；玄奥神妙的教化，使恶缘无不消除。开示佛法的纲领，光大以"六度"为法门的佛教正统；拯救陷入苦难的众生，开启"三藏"圣典的隐秘之门。于是，释尊美名无需翅膀却能传遍天下，佛家正道无需根脉却已永驻人心。这些正道与美名传播佛的福泽，经历远古而永存；那些感应众生而出现的佛之化身，经历无数劫依然不朽。清晨的钟鸣，傍晚的梵呗，交响于灵鹫山上；普照的佛日，传承的正法，运转于鹿野苑中。七宝伞盖耸向高空，与流云共同飞升；春天的树林妆扮田野，与天花五彩交织。

P34、P36 • 伏惟皇帝陛下，上玄资福，垂拱而治八荒；德被黔黎，敛衽而朝万国。恩加
P36 • 朽骨，石室归贝叶之文；泽及昆虫，金匮流梵说之偈。遂使阿耨达水，通神甸
P36、P38 • 之八川；耆阇崛山，接嵩华之翠岭。窃以法性凝寂，靡归心而不通；智地玄奥，
P38 • 感恳诚而遂显。岂谓重昏之夜，烛慧炬之光；火宅之朝，降法雨之泽。于是百川异
P38 • 流，同会于海；万区分义，总成乎实。岂与汤武校其优劣，尧舜比其圣德者哉？

想到皇帝陛下，因上天赐福，无为而治便已安定八方；德政惠民，各国使节无不恭敬朝觐。皇帝鸿恩遍及大小生灵与死者；不仅收藏、保护佛经的文字，连藏宝铜柜上也装饰着佛说的偈语。于是使得阿耨达池的圣水，与神州的江河相通；耆阇崛山的灵气，与中国的山脉相连。我以为，佛理清静虚无，修行者没有诚心归附就不可能通晓；真理的境界玄秘深奥，感受到修行者的诚恳它才会显现明白。愚昧就像黑暗的夜晚，被智慧的火炬照亮；烦恼就像包围的火焰，被佛法的大雨熄灭。于是就像百川归海，各地观念虽然不同，现在都将统一于真实的教旨。皇帝的功德，哪里需要与商汤和周武王比较优劣，与唐尧、虞舜比较圣德呢？

P40 • 玄奘法师者，夙怀聪令，立志夷简。神清龆龀之年，体拔浮华之世。凝情定
P40 • 室，匿迹幽岩。栖息三禅，巡游十地。超六尘之境，独步伽维；会一乘之旨，随
P40、P42 • 机化物。以中华之无质，寻印度之真文。远涉恒河，终期满字；频登雪岭，更获半
P42 • 珠。问道往还，十有七载，备通释典，利物为心。以贞观十九年二月六日，奉敕于
P44 • 弘福寺翻译圣教要文，凡六百五十七部。引大海之法流，洗尘劳而不竭；传智灯之
P44 • 长焰，皎幽暗而恒明。自非久植胜缘，何以显扬斯旨？所谓法相常住，齐三光之
P46 • 明；我皇福臻，同二仪之固。

玄奘法师禀性聪明，才华出众，追求平易质朴的生活。他在童年时就心神清朗，在这浮华的世界显得气质超拔。法师在宁静的居室专心参禅，在僻静的山崖隐居修行，潜心于"三禅"之境，努力于"十地"之间。他

超脱了"六尘"的凡境，独步于禅林；领会了佛乘的宗旨，顺势感化万物。因为大唐不是佛教的发源地，玄奘法师决意去印度探寻佛教的真经。他长途跋涉到恒河，终于见到义理具足的经书；他多次翻越雪山，获得了启悟的妙理。这样在西域探寻真法，往返共计十七年，他完全通晓了佛教的典籍，以帮助万物为志愿。贞观十九年（645）二月六日，法师奉太宗皇帝的敕命在长安的弘福寺翻译佛教重要的经书，共计六百五十七部。传播佛法就像引来大海的潮水，能洗涤世俗的烦恼而永不枯竭；又像传来智慧之灯的火苗，照亮黯淡混浊的尘世而永放光明。倘若不是玄奘法师长久地结下善缘，怎能如此显扬佛教的宗旨呢？正所谓真法永存，光辉同日月一样明亮；我皇多福，江山同天地一样稳固。

<u>伏见御制众经论序</u>，<u>照古腾今</u>。理含<u>金石之声</u>，文抱风云之润。<u>治辄以轻尘足岳</u>，坠露添流，略举大纲，以为斯记。 • P46
• P46

　　恭敬地读了皇帝所作的序言，实在是照耀古代，冠绝今世。文章美妙如钟磬之声，文采像风云一般秀润。我只能像一粒微尘依附山岳，一滴露水加入江河，简单提出要点，写下这篇附记。

<u>皇帝在春宫日制此文</u>。 • P46
永徽四年岁次癸丑十二月戊寅朔十日丁亥建。

<u>尚书右仆射</u>、<u>上柱国</u>、河南郡<u>开国公</u>、臣褚遂良书，万文韶刻字。 • P48

　　皇帝（唐高宗李治）做太子时在东宫写的这篇文章。
　　永徽四年（653）岁次癸丑十二月戊寅朔十日丁亥建。
　　尚书右仆射、上柱国、河南郡开国公、臣褚遂良书写，万文韶刻字。

参考文献：
1.丁福保编纂：《佛学大辞典》，北京：文物出版社2002年版。
2.任继愈主编：《佛教大辞典》，南京：江苏古籍出版社2003年版。
3.夏征农主编：《辞海·词语分册》，上海：上海辞书出版社1988年版。
4.中华书局编辑部编：《康熙字典》，北京：中华书局1980年版。

鉴藏印章选释

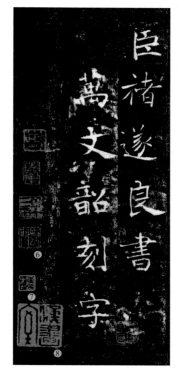
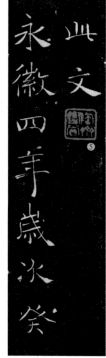
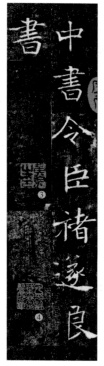
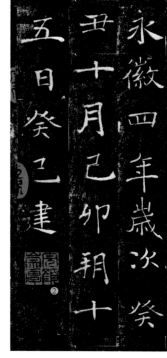
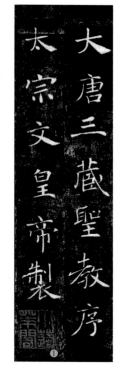

⑥

寿　门

⑦

黄易之印

⑧

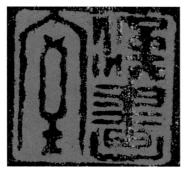

汉画室

③

黄易之印

④

宛平许叶芬少翯印章

（许叶芬，清代官员，善书画。）

⑤

陶斋鉴赏

①

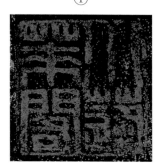

小蓬莱阁

（黄易，号小松，清代书法家、篆刻家，为"西泠八家"之一。）

②

完颜崇厚

（完颜崇厚，清末外交家。）

54